颜真卿多宝塔碑

古代墨宝甄选

孔颛 编

天津出版传媒集团

天津杨柳青画社

图书在版编目（ＣＩＰ）数据

颜真卿多宝塔碑 / 孔顼编. -- 天津 ： 天津杨柳青画社， 2024.1
（古代墨宝甄选）
ISBN 978-7-5547-1277-1

Ⅰ．①颜… Ⅱ．①孔… Ⅲ．①楷书－碑帖－中国－唐代 Ⅳ．①J292.24

中国国家版本馆CIP数据核字(2023)第245752号

出 版 者: 天津杨柳青画社
地 址: 天津市河西区佟楼三合里 111 号
邮政编码: 300074
YAN ZHENQING DUOBAOTABEI
出 版 人: 刘 岳
策划编辑: 董玉飞 赵 宇
 项兴明 司佳祺
 魏肖云
责任编辑: 李晓丹
责任校对: 宋晴晴
封面设计: 王学阳
编辑部电话: （022） 28379182
市场营销部电话: （022） 28376828 28374517
 28376998 28376928
传 真: （022） 28379185
邮购部电话: （022） 28350624
印 刷: 天津海顺印业包装有限公司
开 本: 1/8 787mm×1092mm
印 张: 10
版 次: 2024 年 1 月第 1 版
印 次: 2024 年 1 月第 1 次印刷
书 号: ISBN 978-7-5547-1277-1
定 价: 38.00 元

颜真卿《多宝塔碑》简介

颜真卿（七〇九年—七八四年），字清臣，唐京兆万年（今陕西西安）人，祖籍琅琊临沂（今山东临沂），唐代中期杰出书法家。他书法初学褚遂良，后请教张旭，参用篆书笔意写楷书，特重中锋真书，笔力弥满、端庄雄伟，气势森严，行书遒劲郁勃，阔达自在，世称『颜体』。他与赵孟頫、柳公权、欧阳询并称『楷书四大家』。颜真卿开元进士，登甲科，曾四次被任命为御史，为监察迁殿中侍御史。安禄山叛乱，他联络从兄常山太守果卿起兵抵抗，附近十七郡响应，被推为盟主，使禄山不敢急攻潼关。长安陷落，弃郡脱走。历官至吏部尚书、太子太师，封鲁郡公，人称『颜鲁公』。德宗吋，李希烈叛乱，颜真卿受命前往劝谕，被为希烈缢死。

此碑是颜真卿早期成名之作，书写恭谨诚恳，直继『二王』、欧、虞、褚余风，又与唐人写经有明显的相似之处，整篇结构严密，点画圆整，端庄秀丽，撇捺间静中有动，飘然欲仙。虽然此碑还称不上颜真卿成熟期之代表作，但它是『颜书』的第一篇，是颜楷走向成功的第一步，学颜体者多从此碑下手，入其堂奥。本书选取《多宝塔碑》部分具有代表性的字，呈献给读者。本书中的原帖文字与规范文字书写不同，在释字中加以修改。

勖 應 唐

撰 碑 京

朝 南 福

議 陽 多

颜
武
郎

卿
员
判

朝
外
尚

散
邪
書

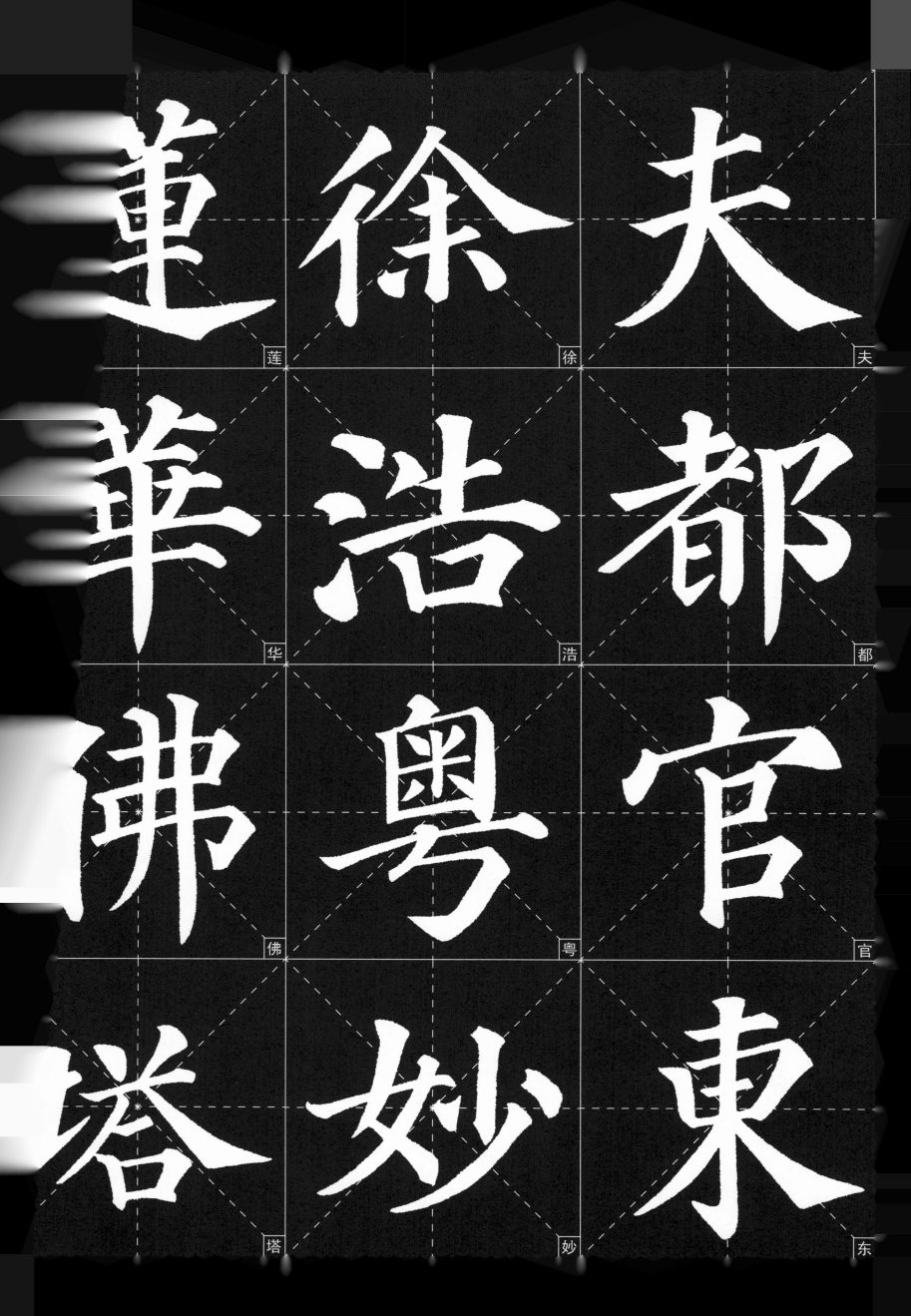

莲　徐　夫
华　浩　都
佛　粤　官
塔　妙　东

姓 建 證

程 禪 經

廣 号 也

平 楚 明

母 著 人

氏 門 祖

久 歸 父

無 胤 並

取覺姙

罷而夜

之嬔夢

兆徵諸

絶 炳 誕
韋 殊 弥
茹 岐 厥
髭 嶷 月

幹 萌 齔

池 牙 不

澮 豫 童

涵 楨 樹

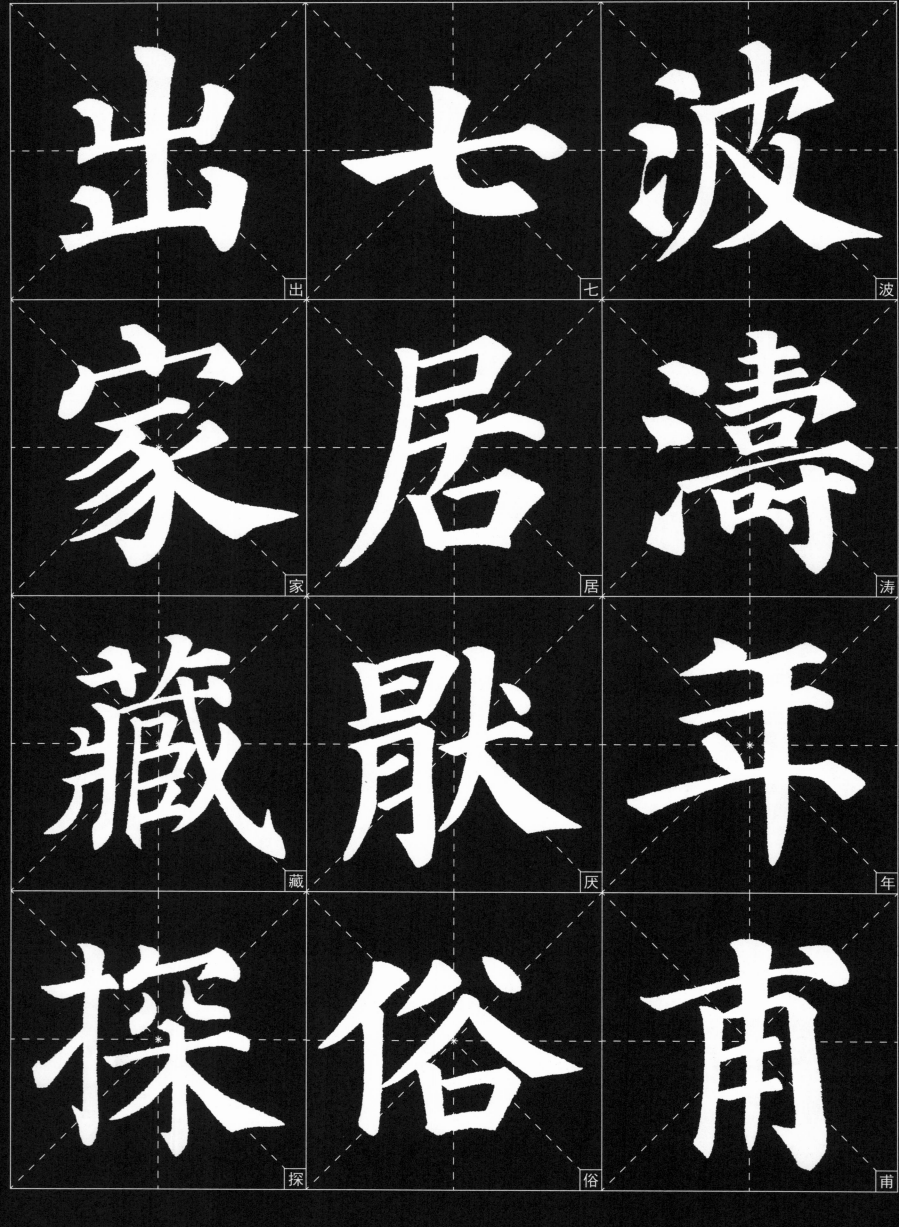

出　七　波

家　居　濤

藏　猒　年

探　俗　甫

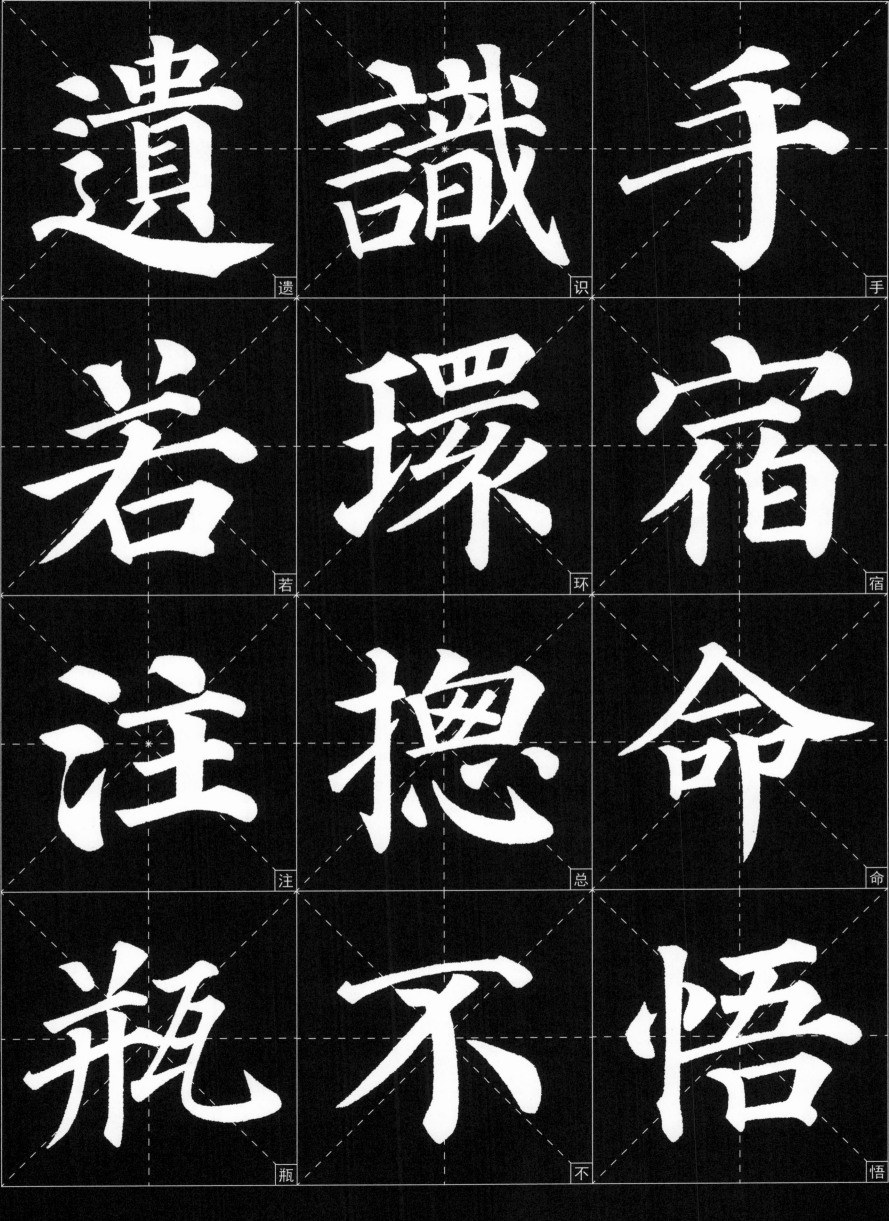

遺 識 手

若 環 宿

注 總 命

瓶 不 悟

昇 西 歲

講 寺 落

頓 籙 籙

收 之 住

而 走 尔

可 詣 異

尔 山 子

後 城 疾

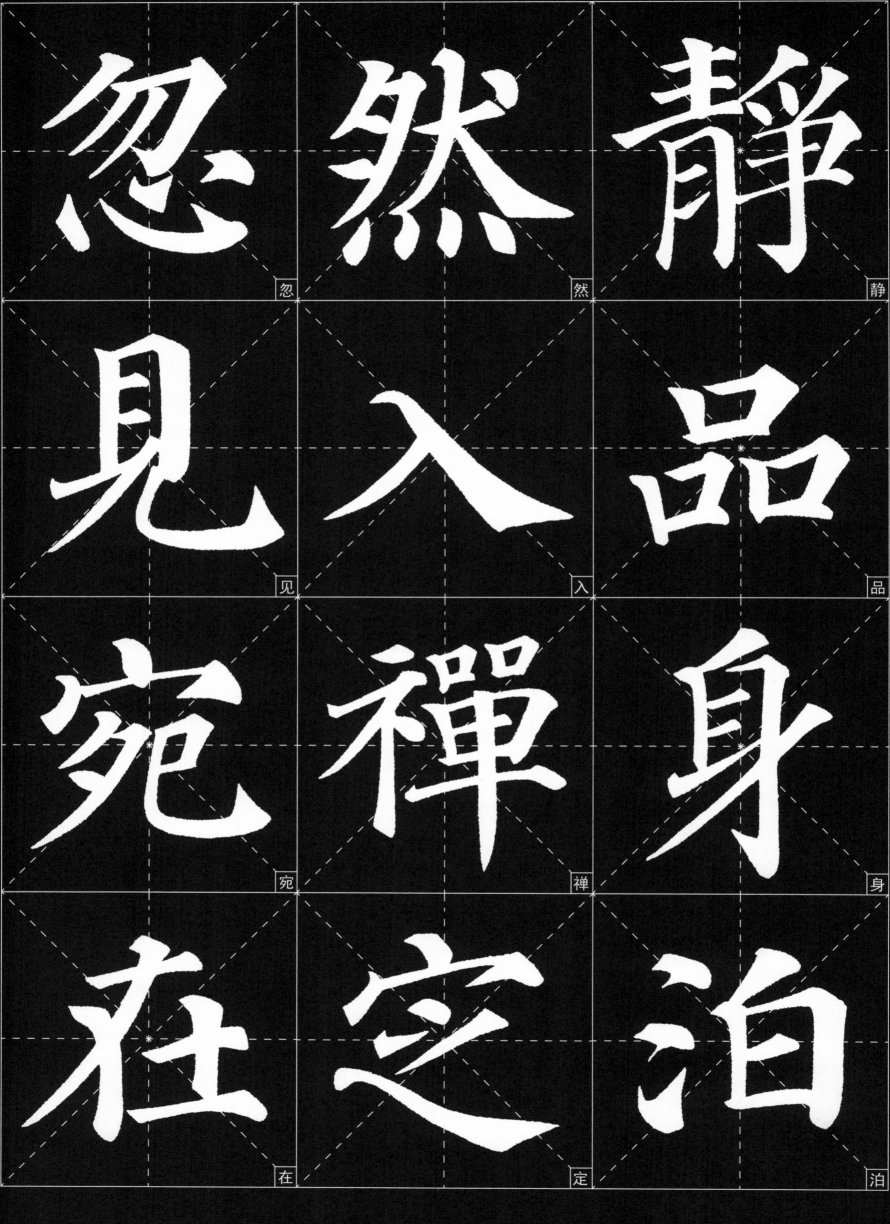

忽然静

見入品

宛禪身

在定泊

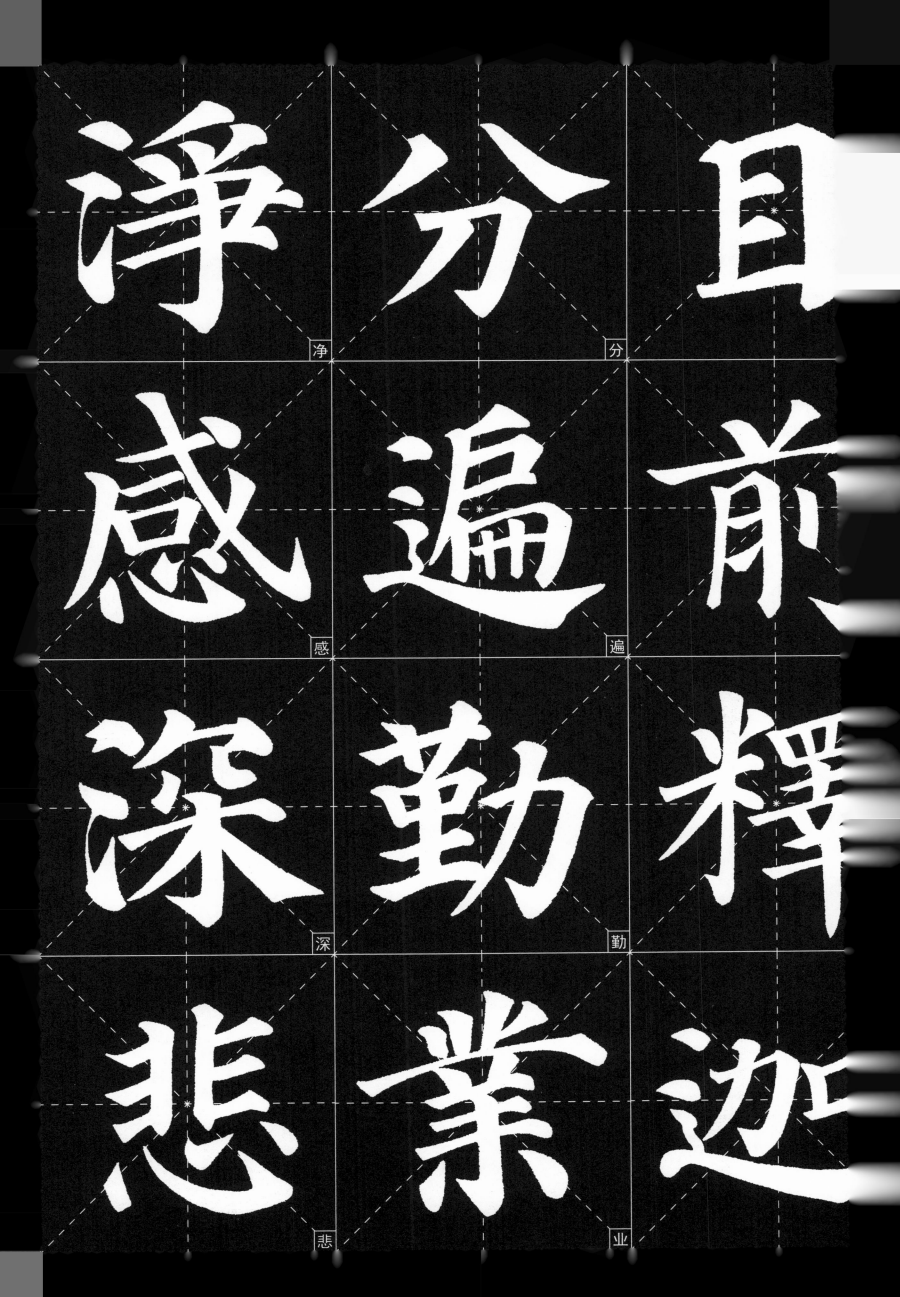

淨 分 目

感 遍 前

深 勤 釋

悲 業 迹

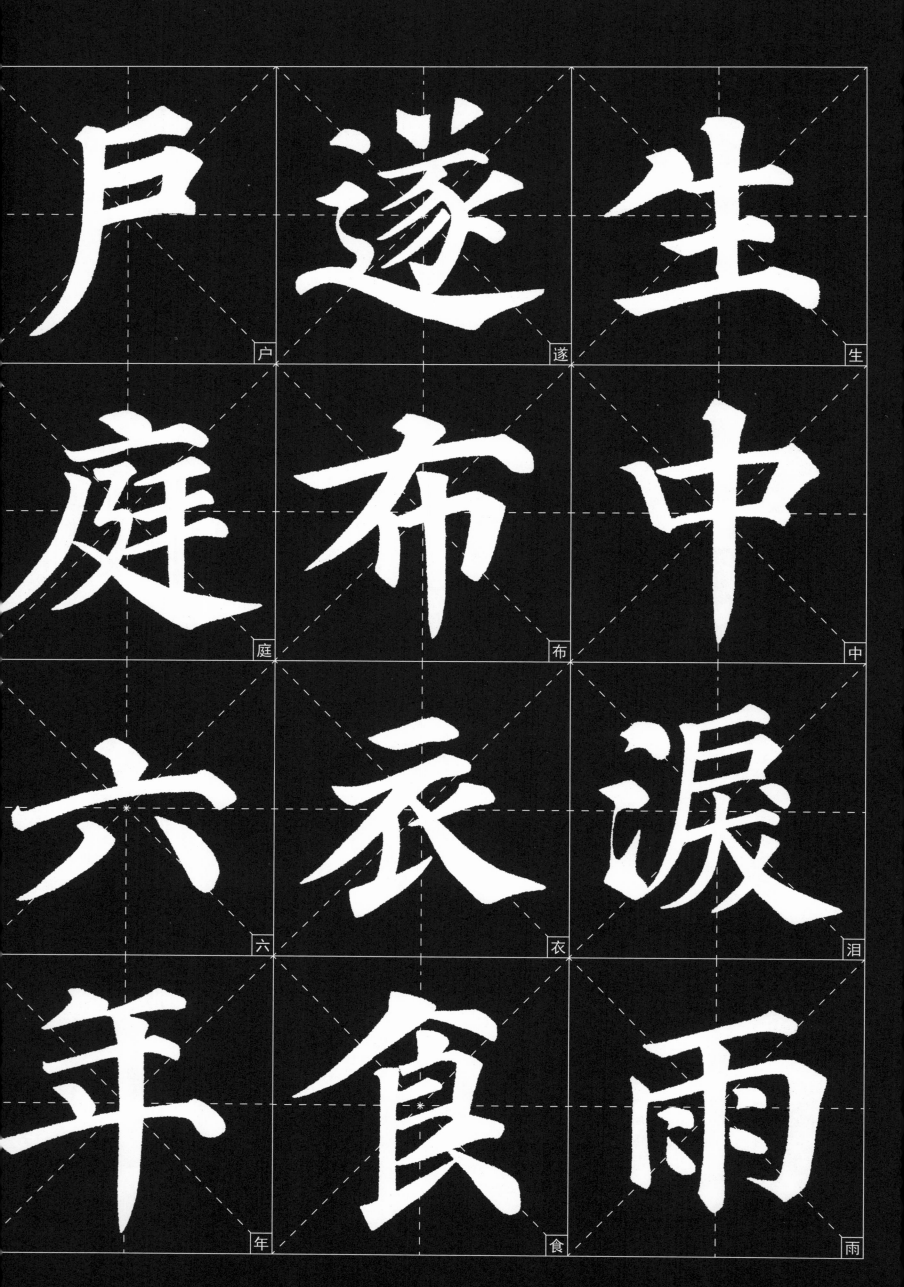

戶 遂 生

庭 布 中

六 衣 泪

年 食 雨

16

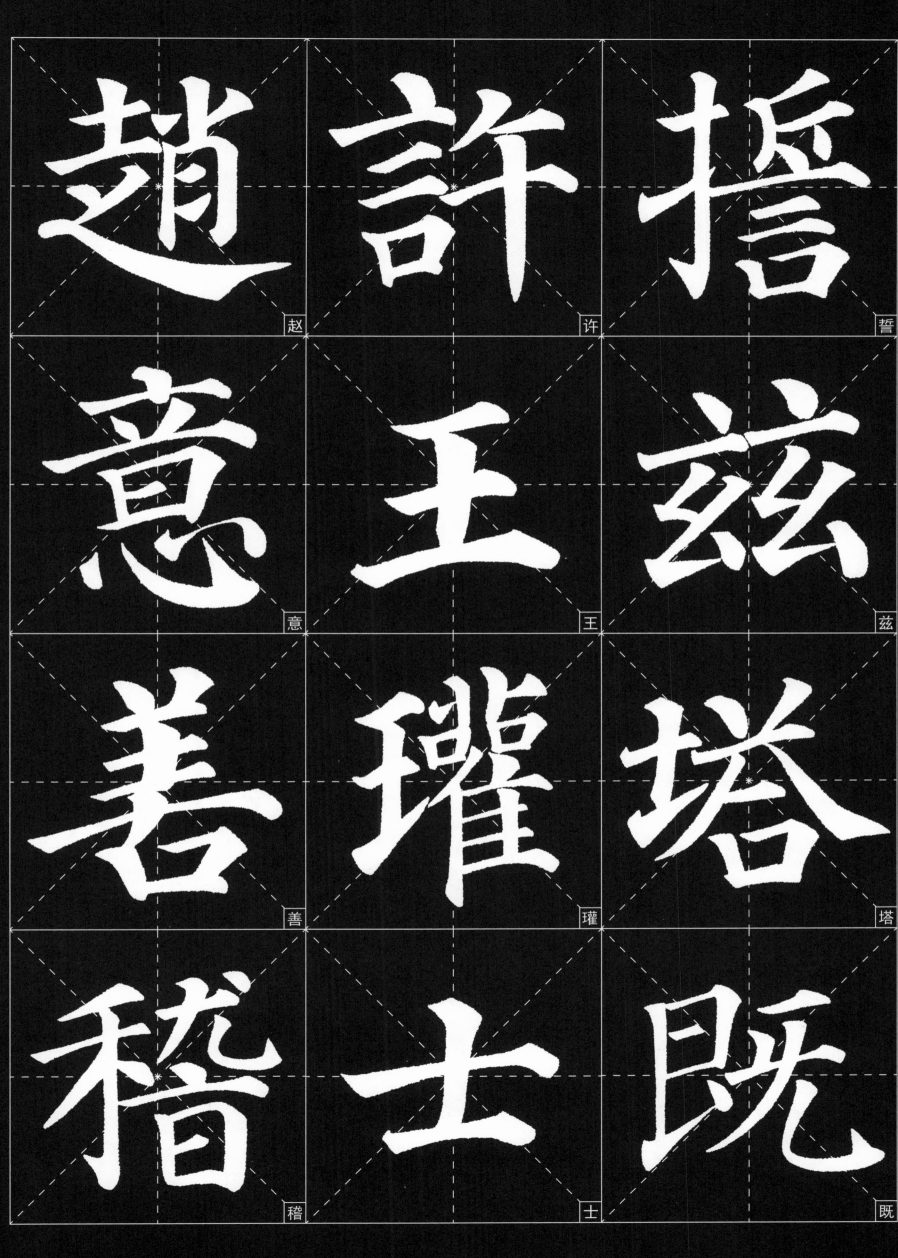

赵　許　誓

意　王　兹

善　瓘　塔

稽　士　既

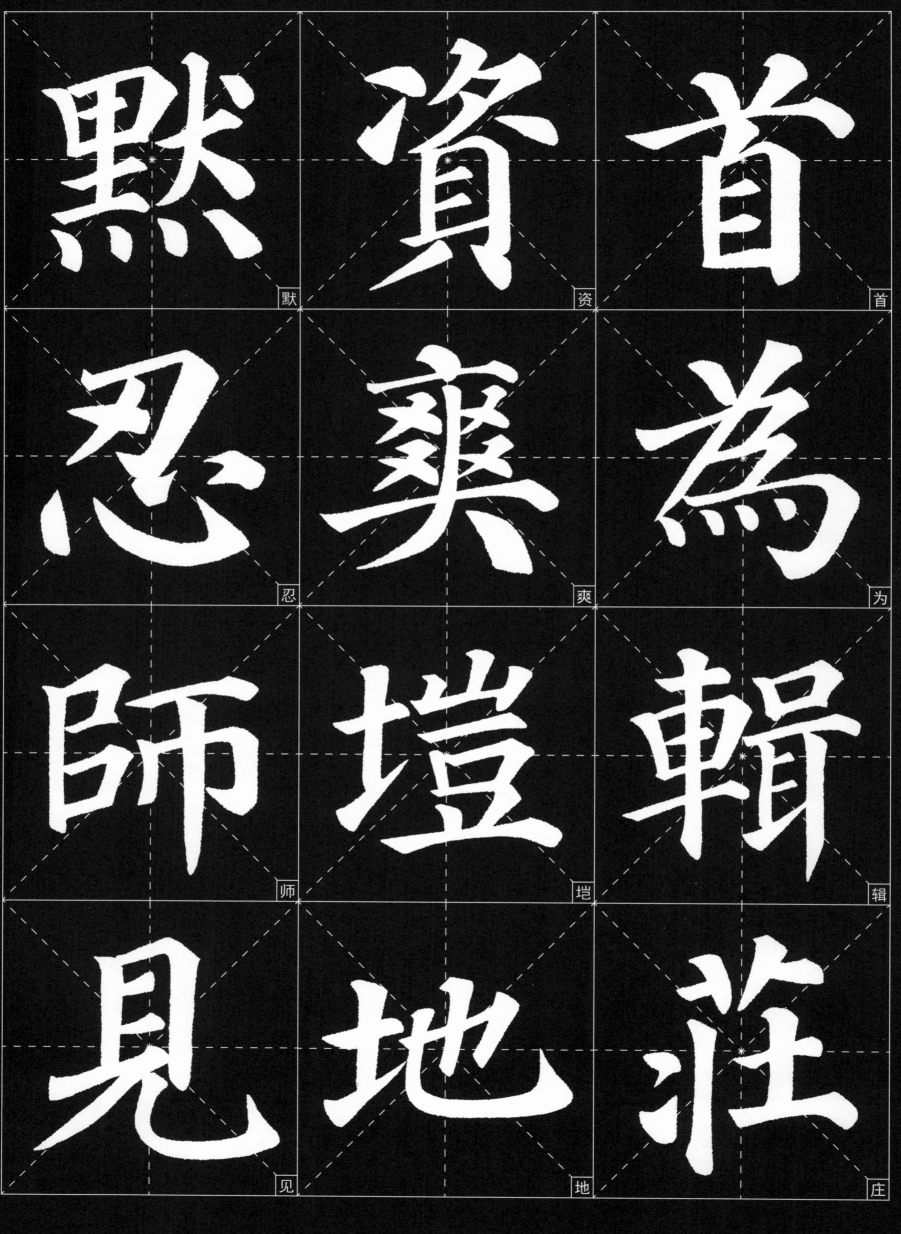

默　资　首

忍　爽　为

师　垲　辑

见　地　庄

寶	澄	源
宝	澄	源
乃	灔	興
乃	滟	兴
滅	方	流
灭	方	流
今	舟	清
今	舟	清

水 明 處

開 近 先

於 尋 復

成 竊 則

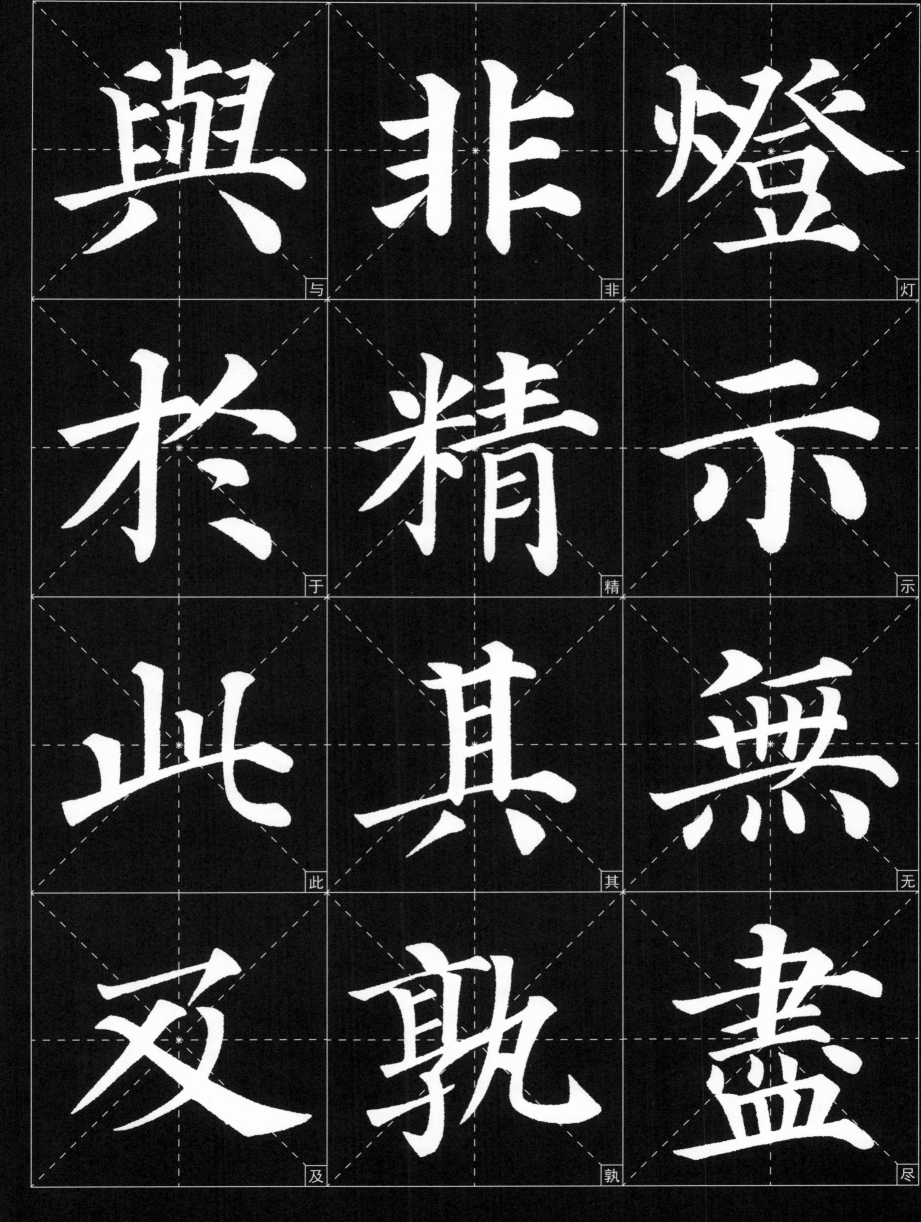

與　非　燈
於　精　示
此　其　無
及　執　盡

于	歡	師
囊	愜	建
登	負	言
憑	畚	雜

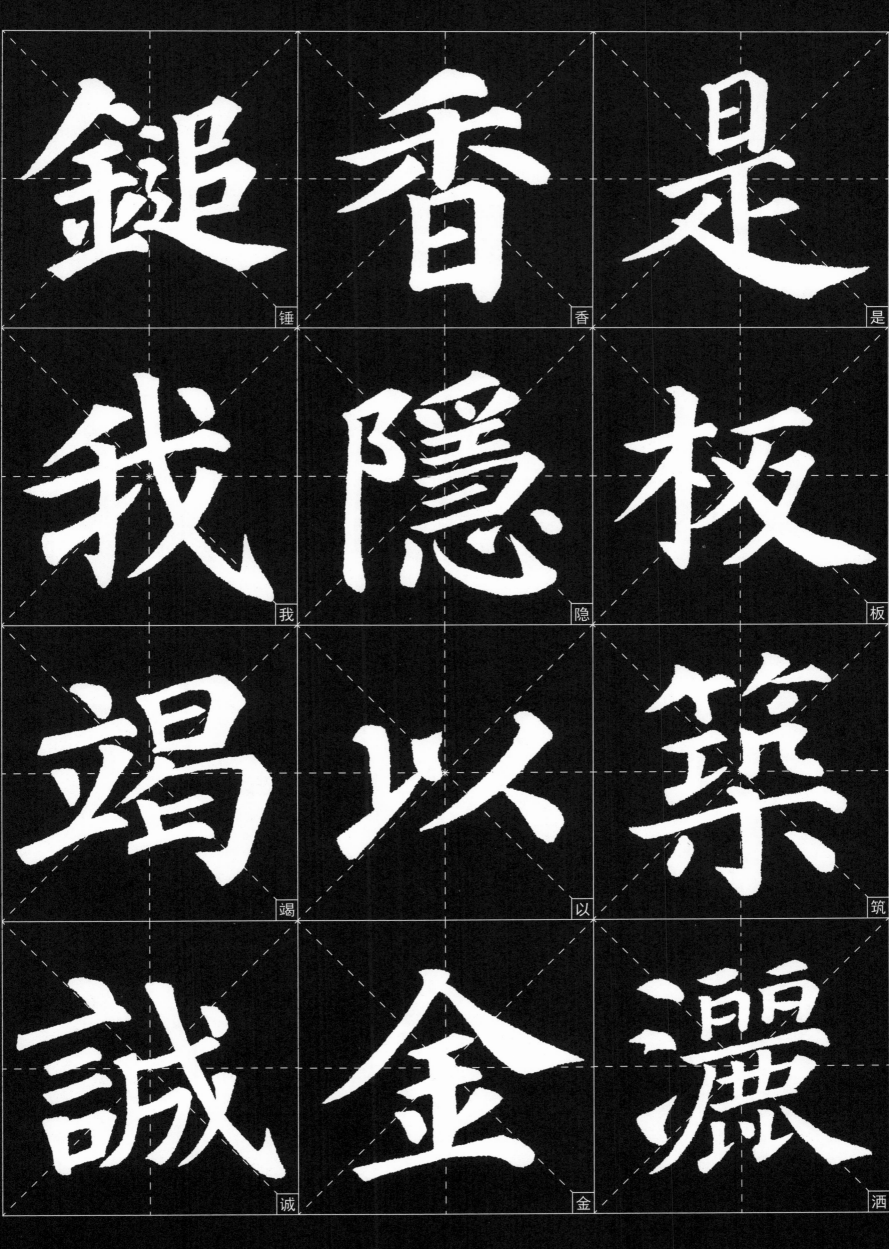

锤 香 是

我 隐 板

竭 以 筑

诚 金 洒

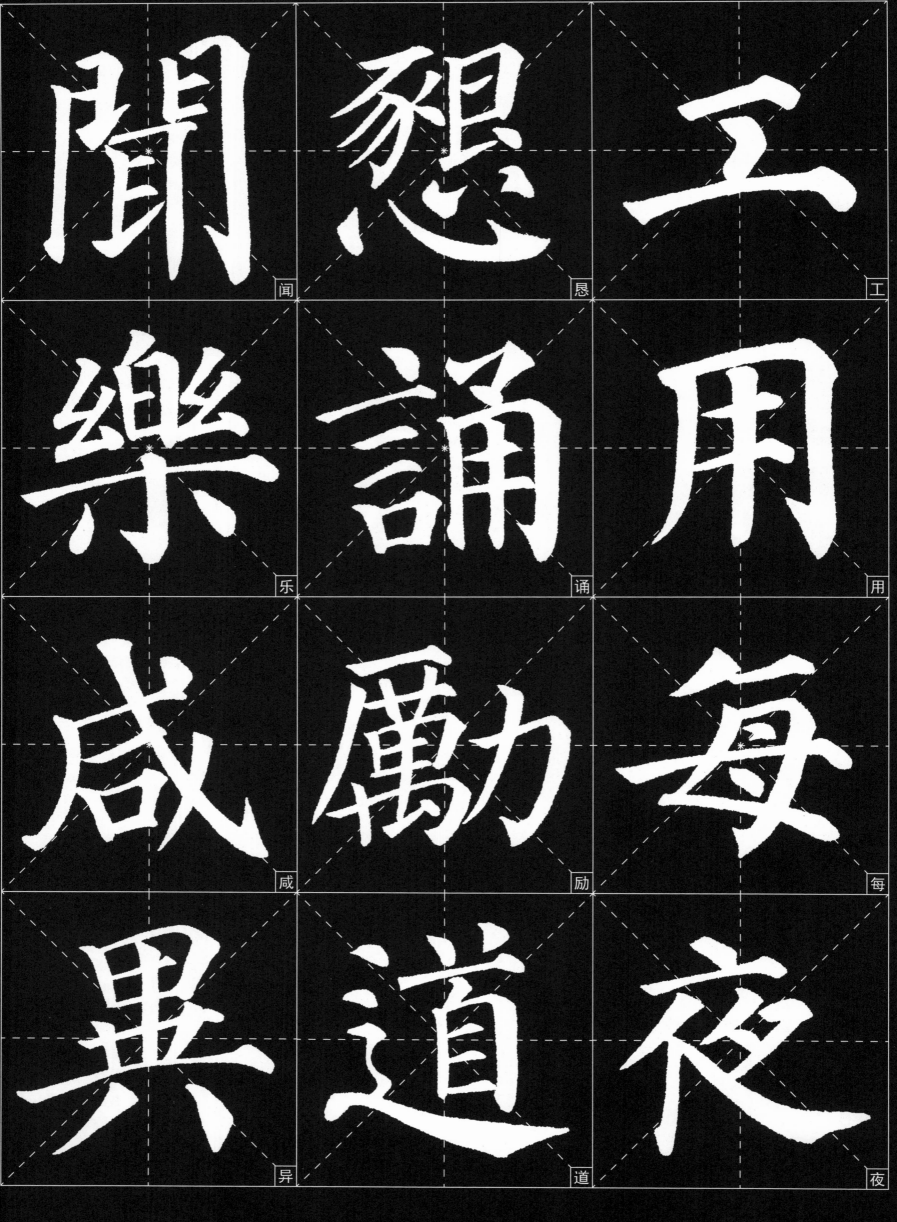

聞　懇　立
樂　誦　用
咸　勵　每
異　道　夜

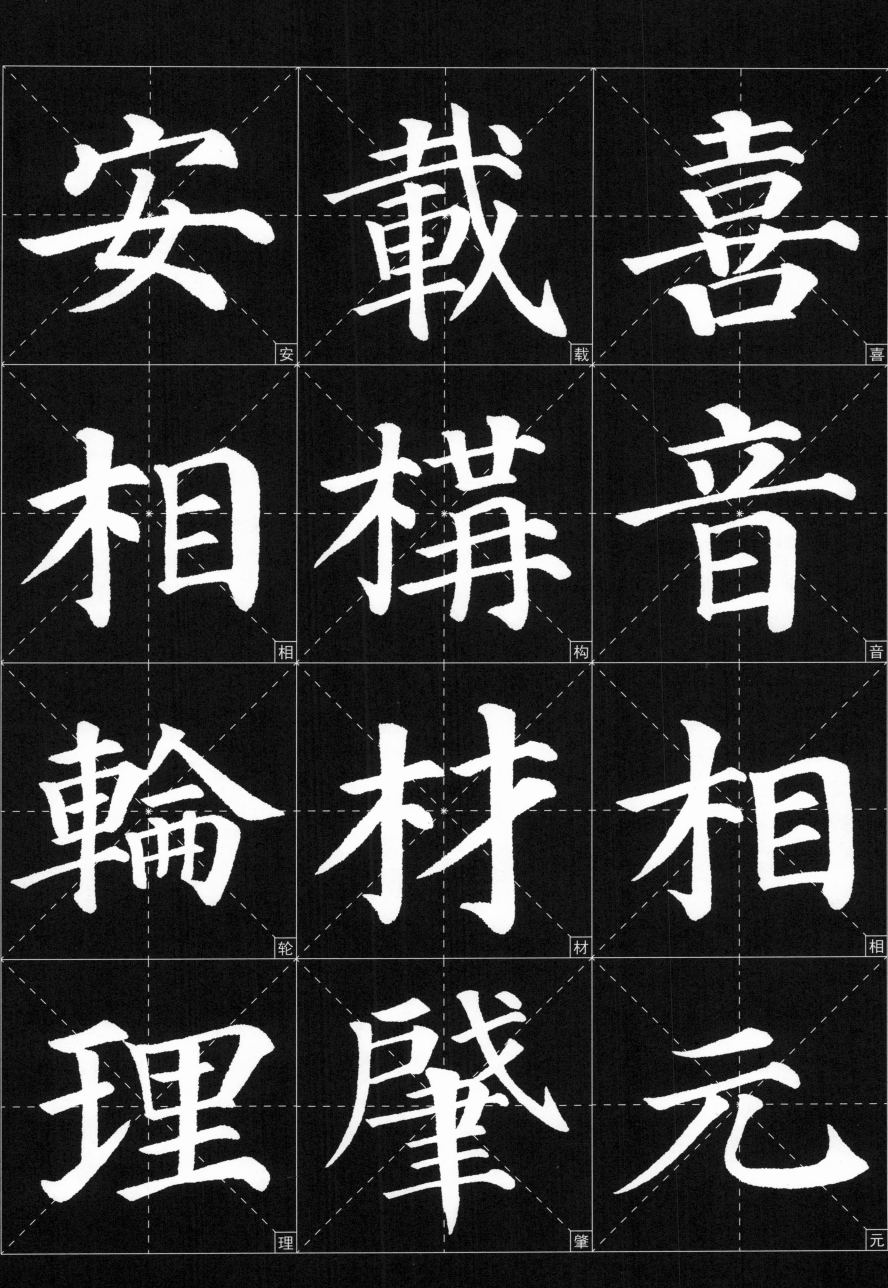

安　載　喜

相　構　音

輪　材　相

理　肇　元

25

坊 内 佛
驗 侍 通
以 侶 夢
寺 求 勑

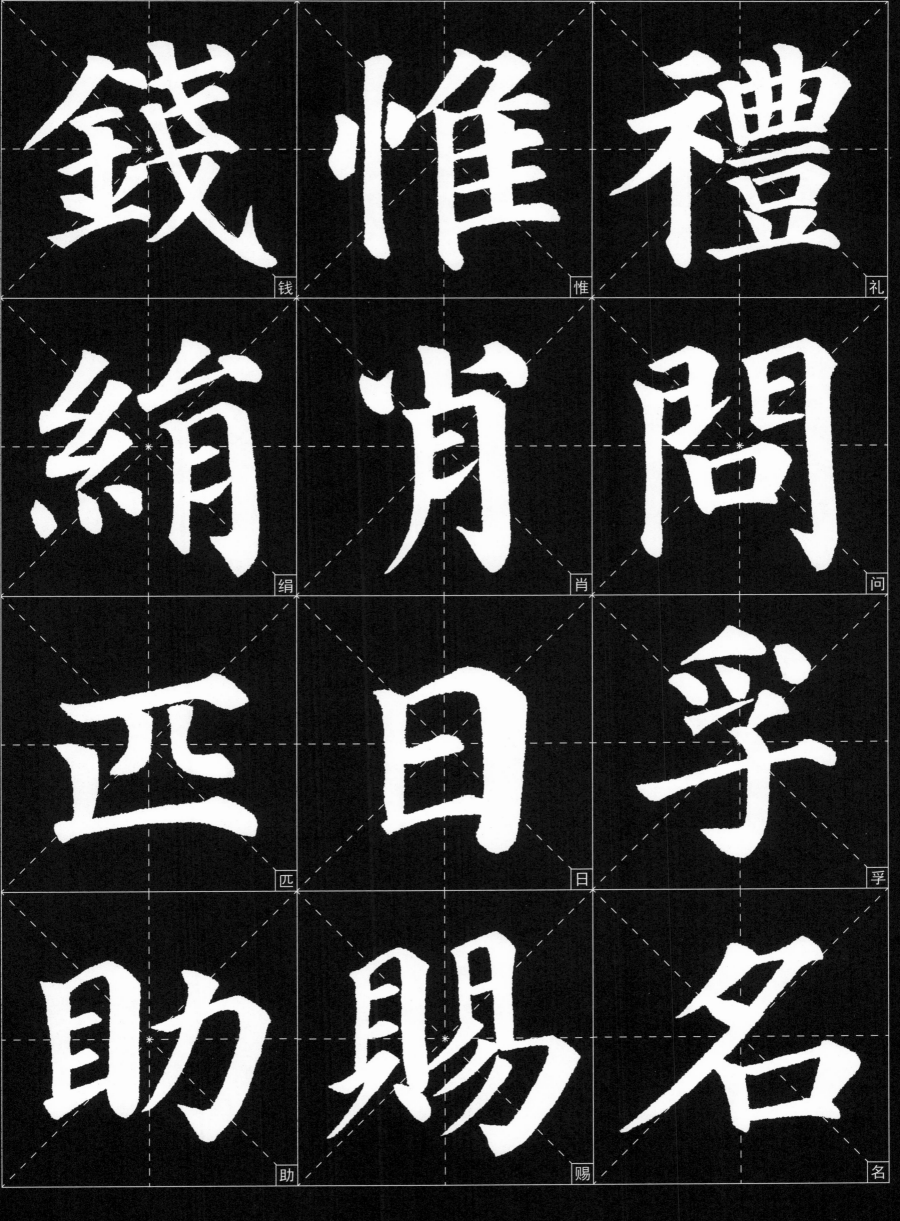

錢 惟 禮
絹 肖 問
匹 日 孚
助 賜 名

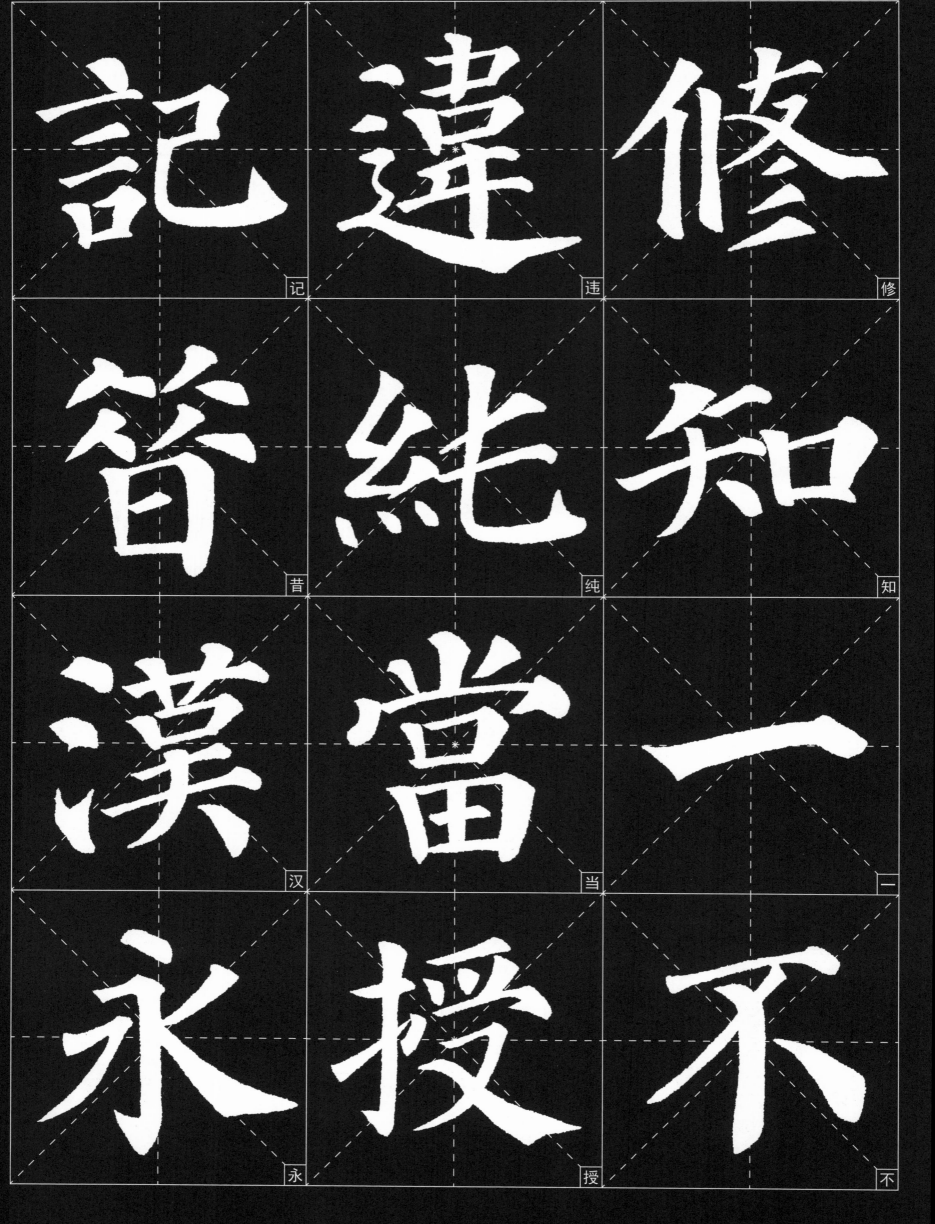

記 違 修

昝 純 知

漢 當 一

永 授 不

28

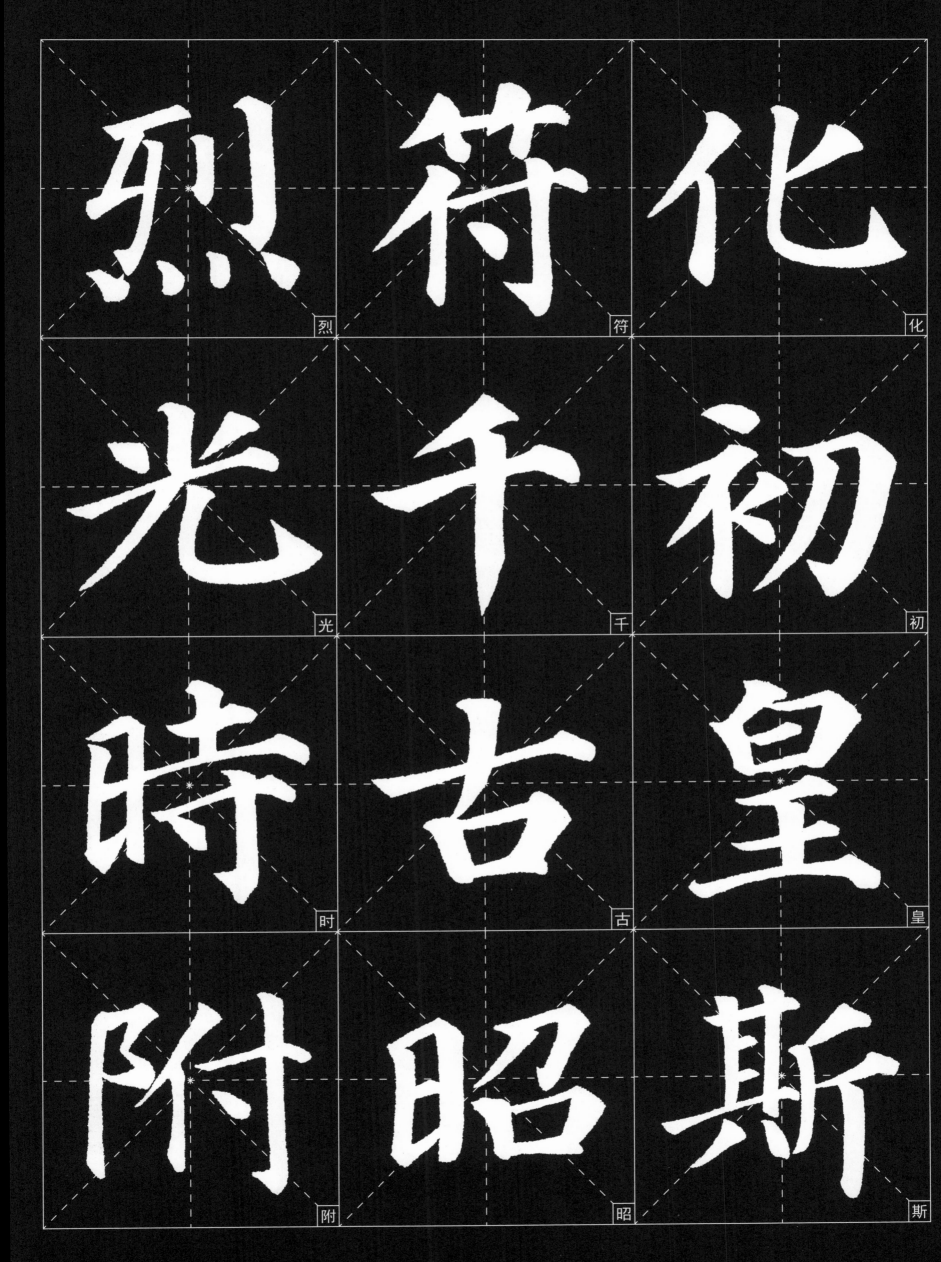

烈　符　化
光　千　初
時　古　皇
附　昭　斯

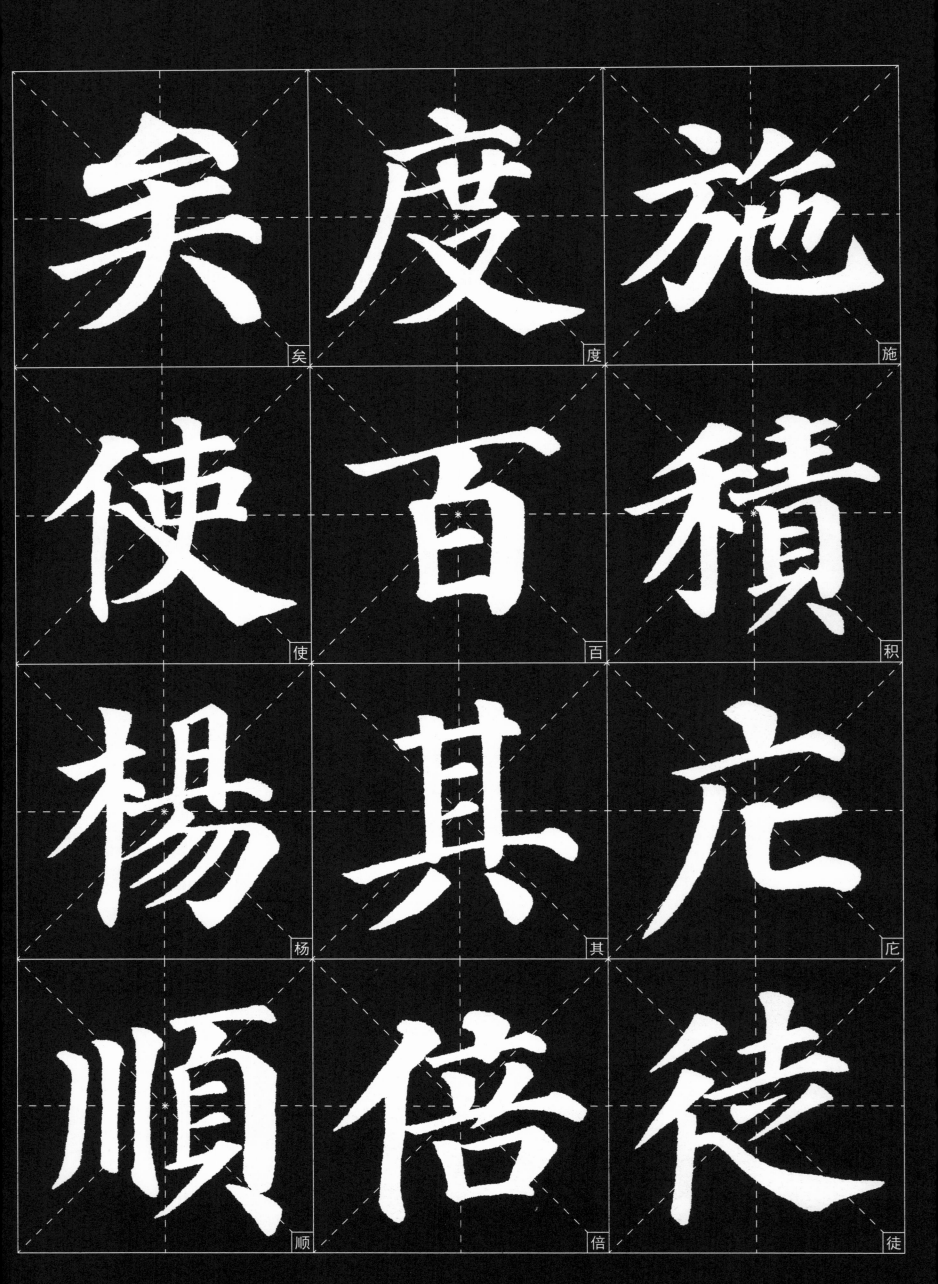

矣 度 施
使 百 積
楊 其 庀
順 倍 徒

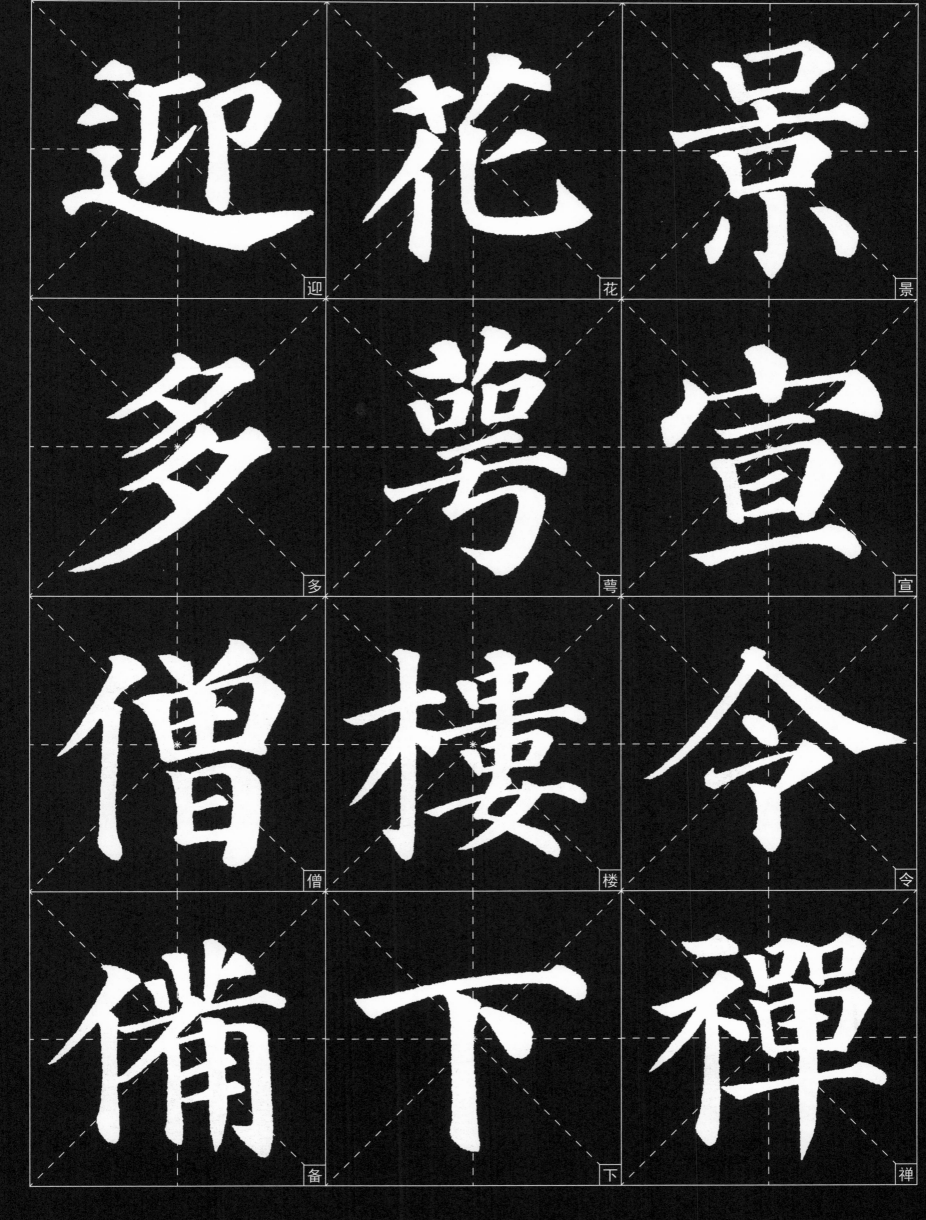

迎 花 景

多 䓖 宣

僧 楼 令

備 下 禅

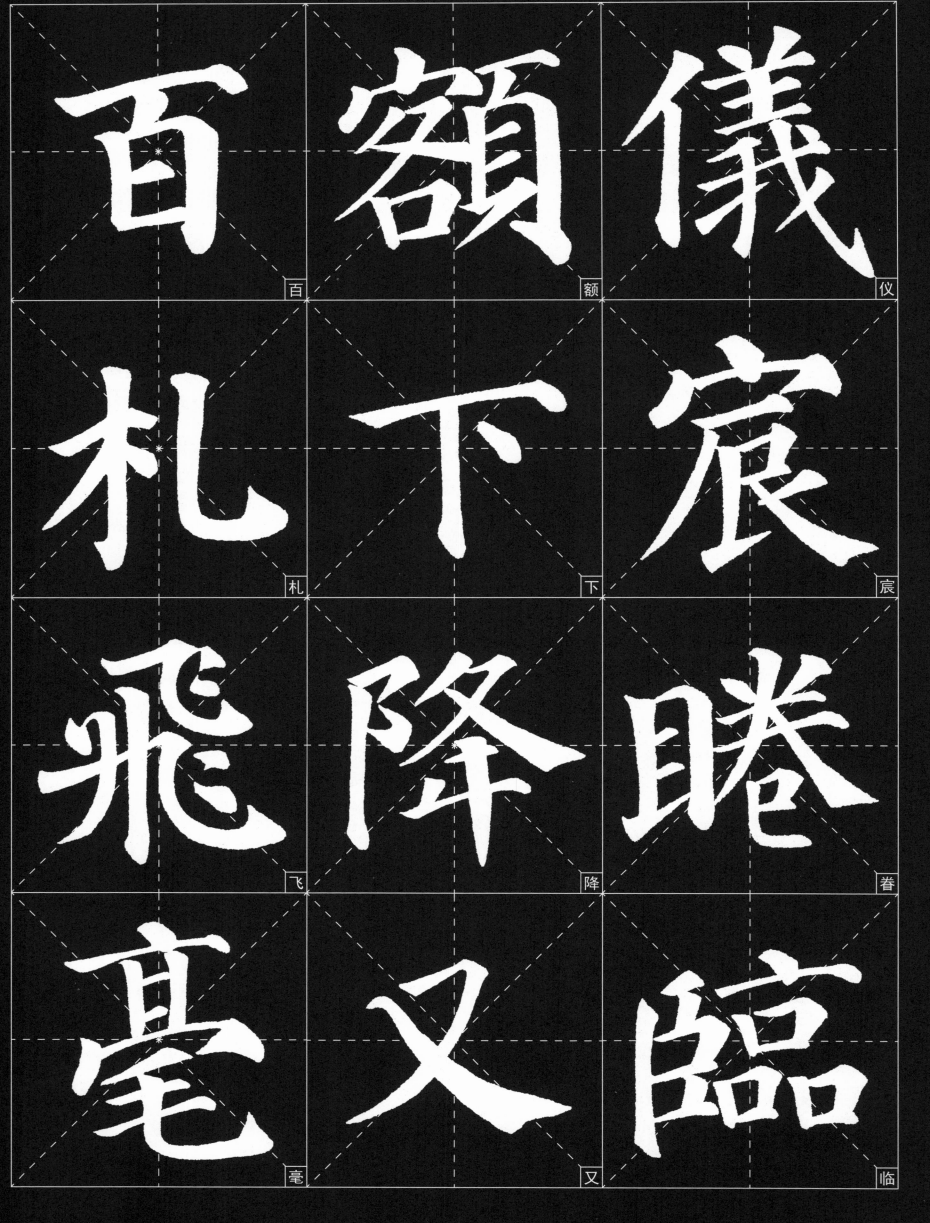

百　額　儀
札　下　宸
飛　降　睠
毫　又　臨

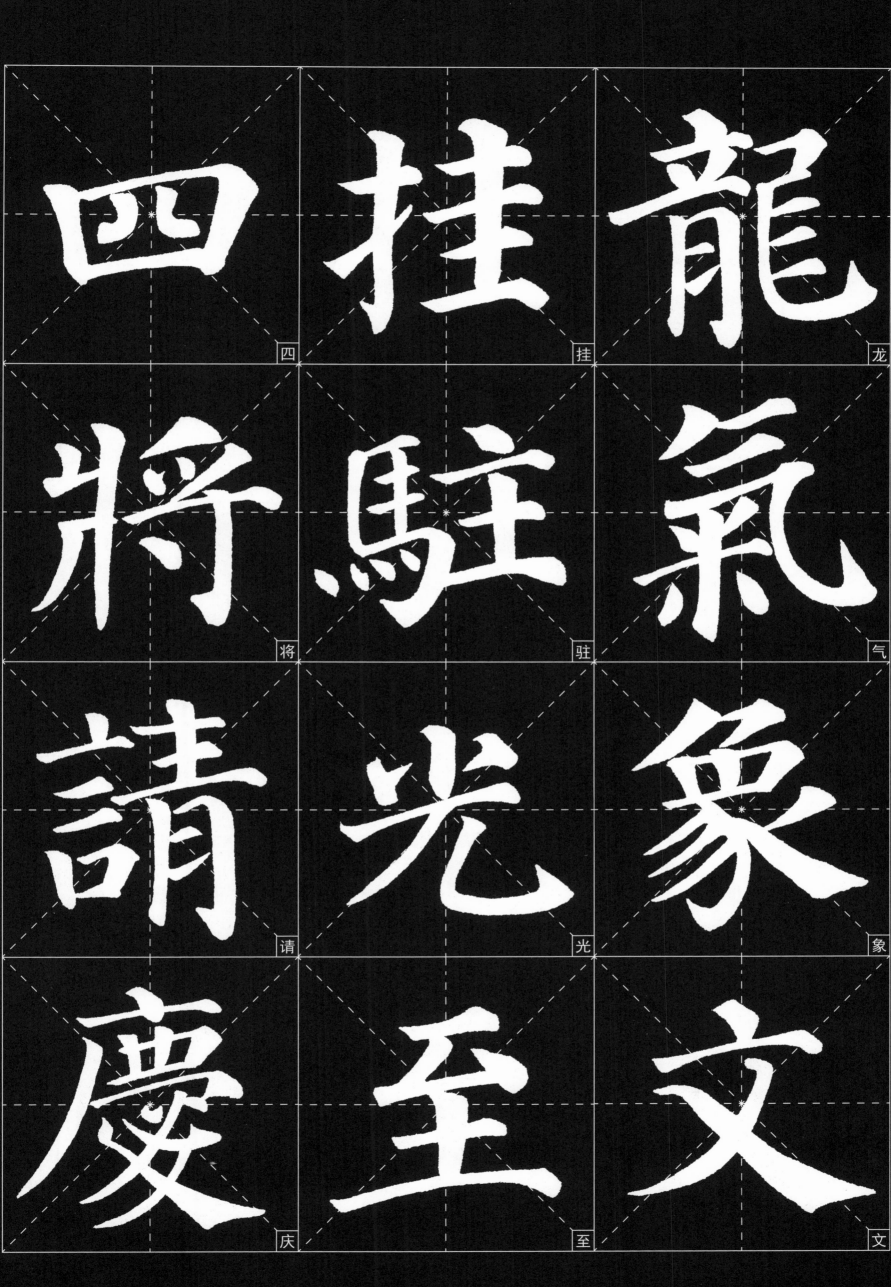

四 挂 龍
將 駐 氣
請 光 象
慶 至 文

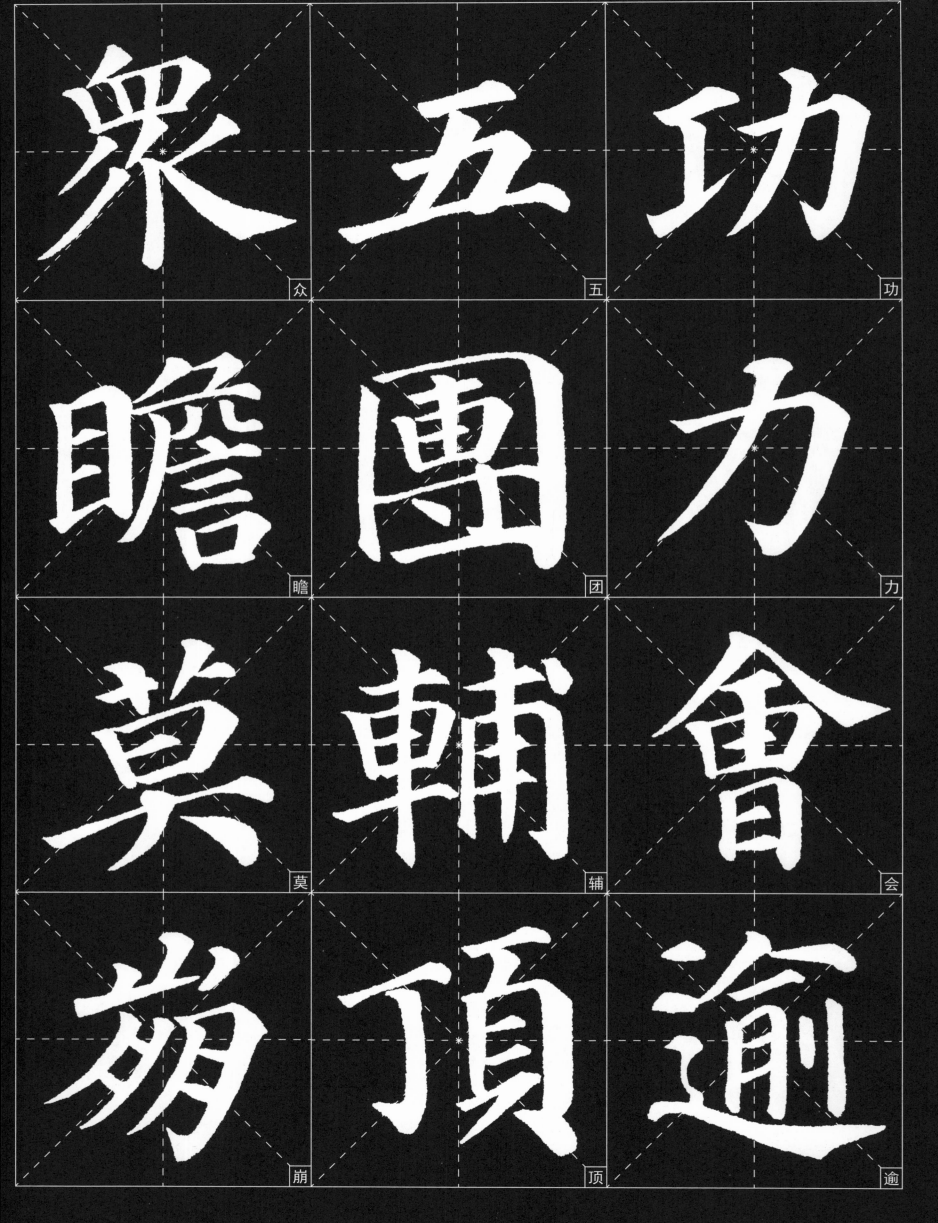

衆 五 功
瞻 團 力
莫 輔 會
崩 頂 逾

鵬　賓　悦
運　謂　大
滄　同　哉
溟　學　觀

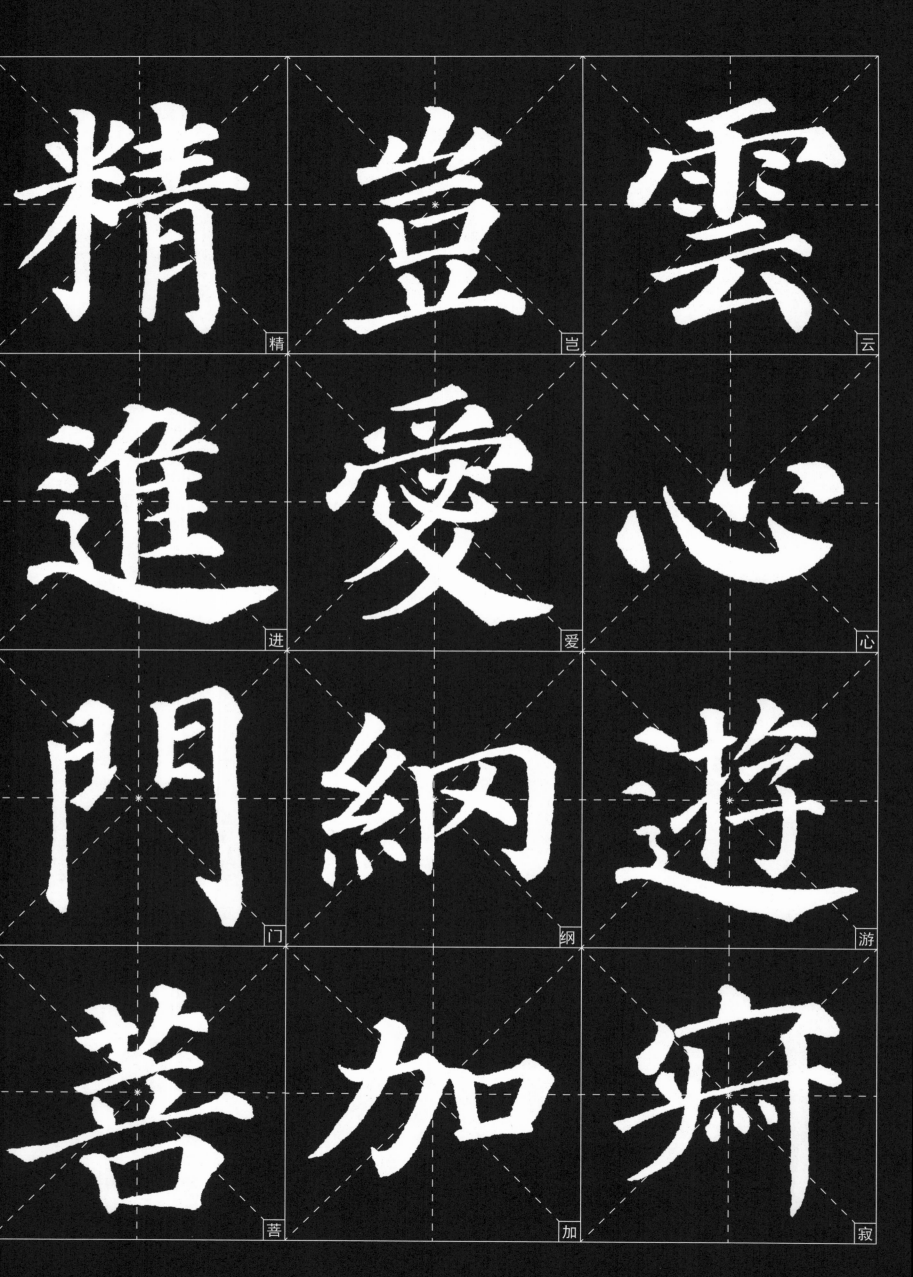

精 豈 雲

進 愛 心

門 納 遊

菩 加 寂

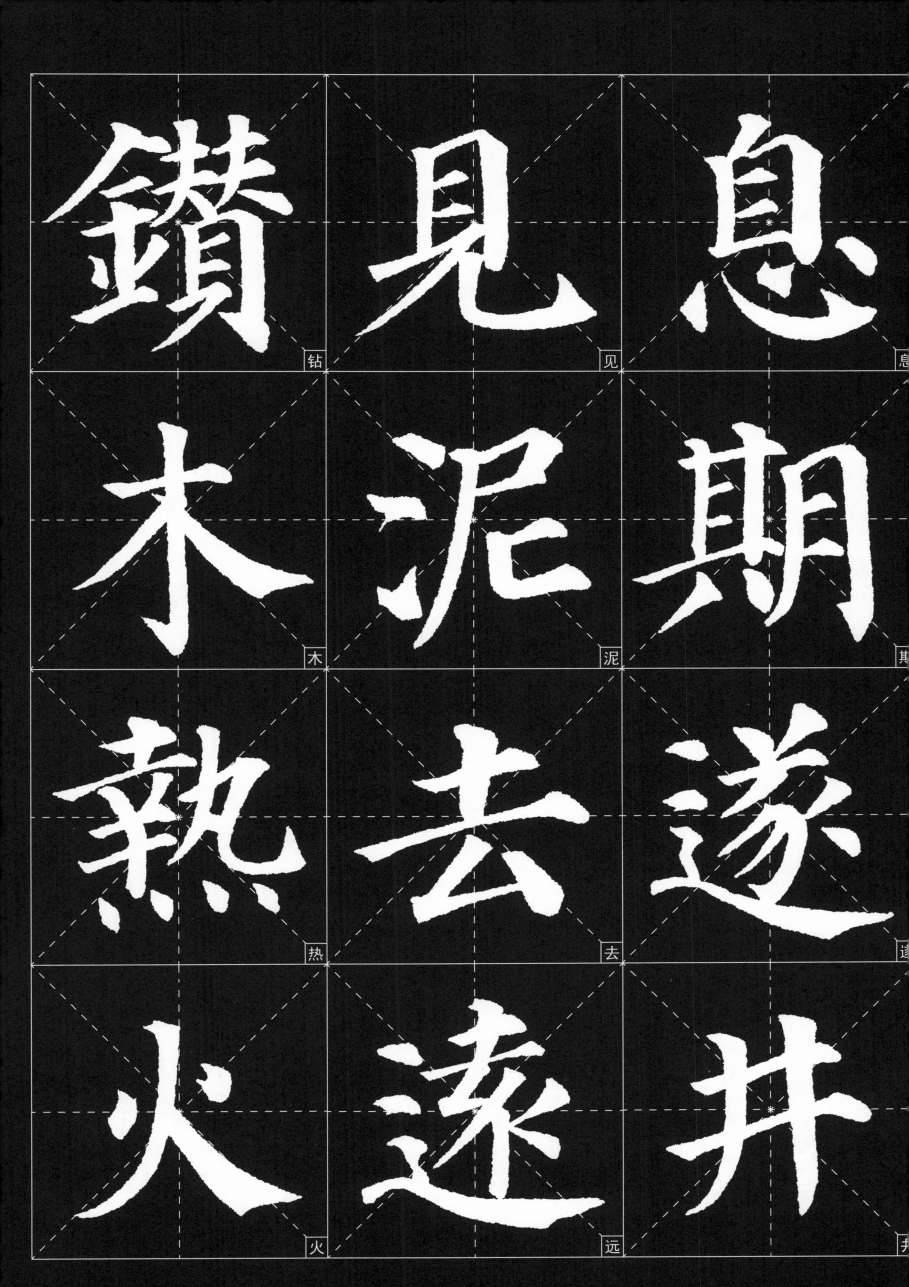

钻　见　息
木　泥　其
热　去　逐
火　远　井

經 書 何

聲 誦 凡

遍 持 懷

續 煙 志

二 身 炯

集 替 為

九 春 常

奉 秋 没

千 場 恩

十 所 旨

粒 舍 恒

欲 凡 式

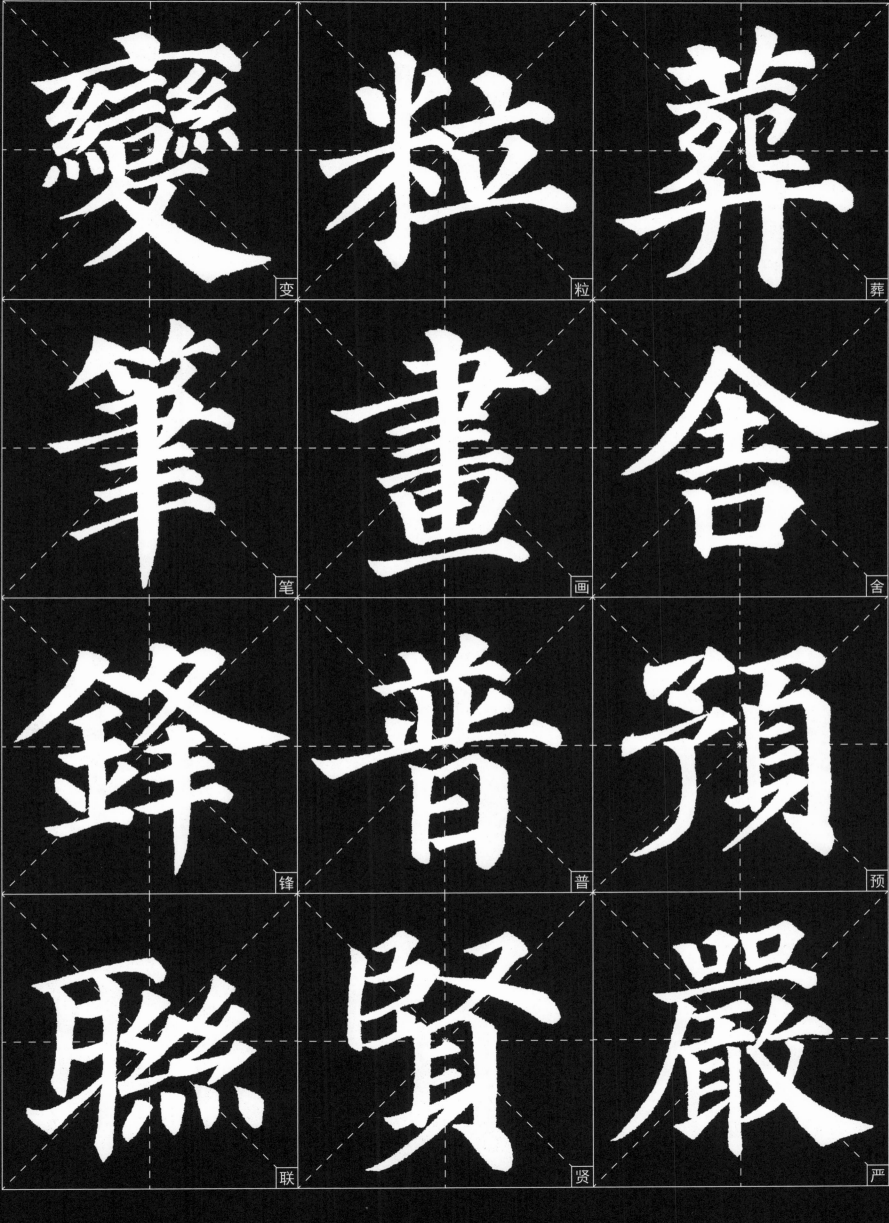

變 粒 葬
筆 畫 舍
鋒 普 預
聯 賢 嚴

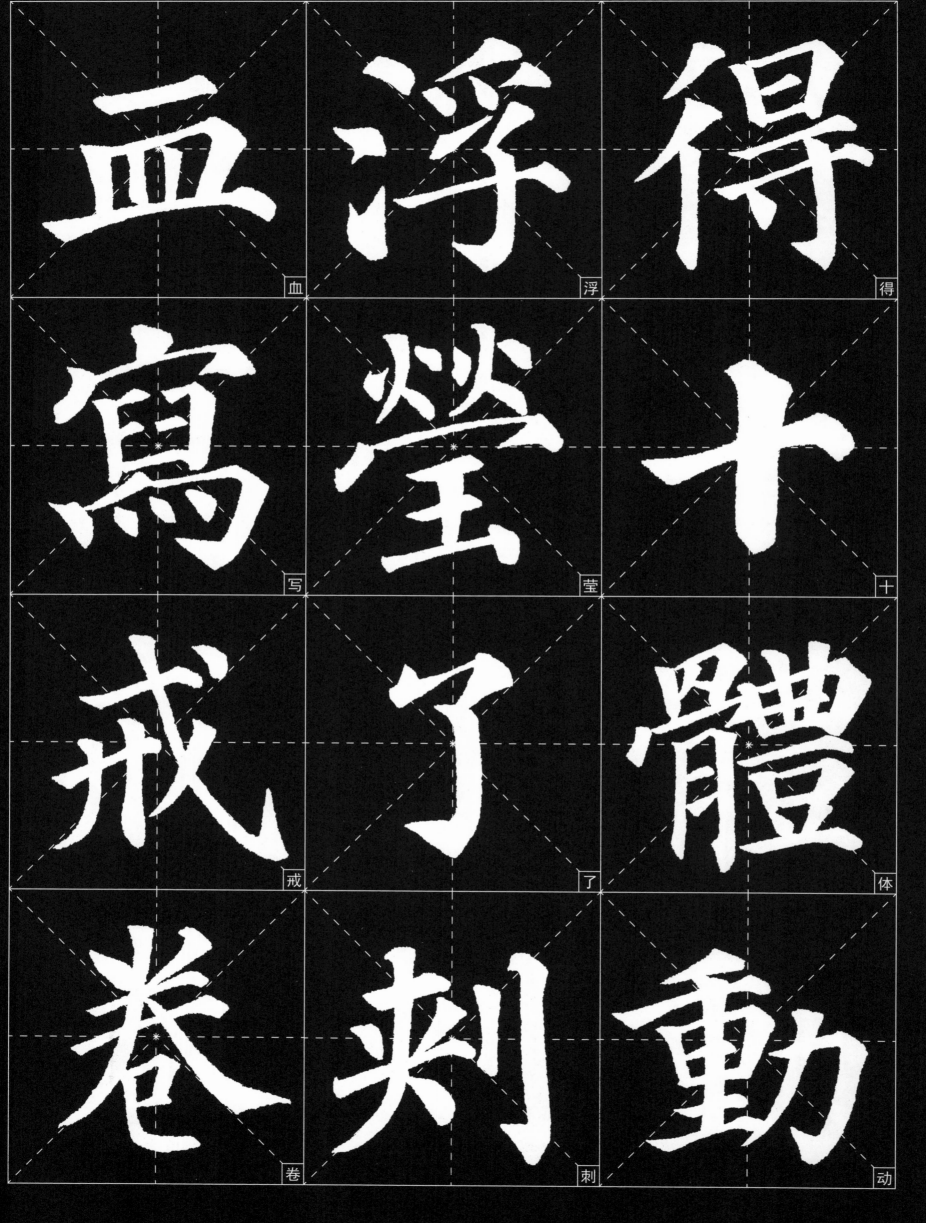

血　浮　得

寫　瑩　十

戒　了　體

卷　剌　動

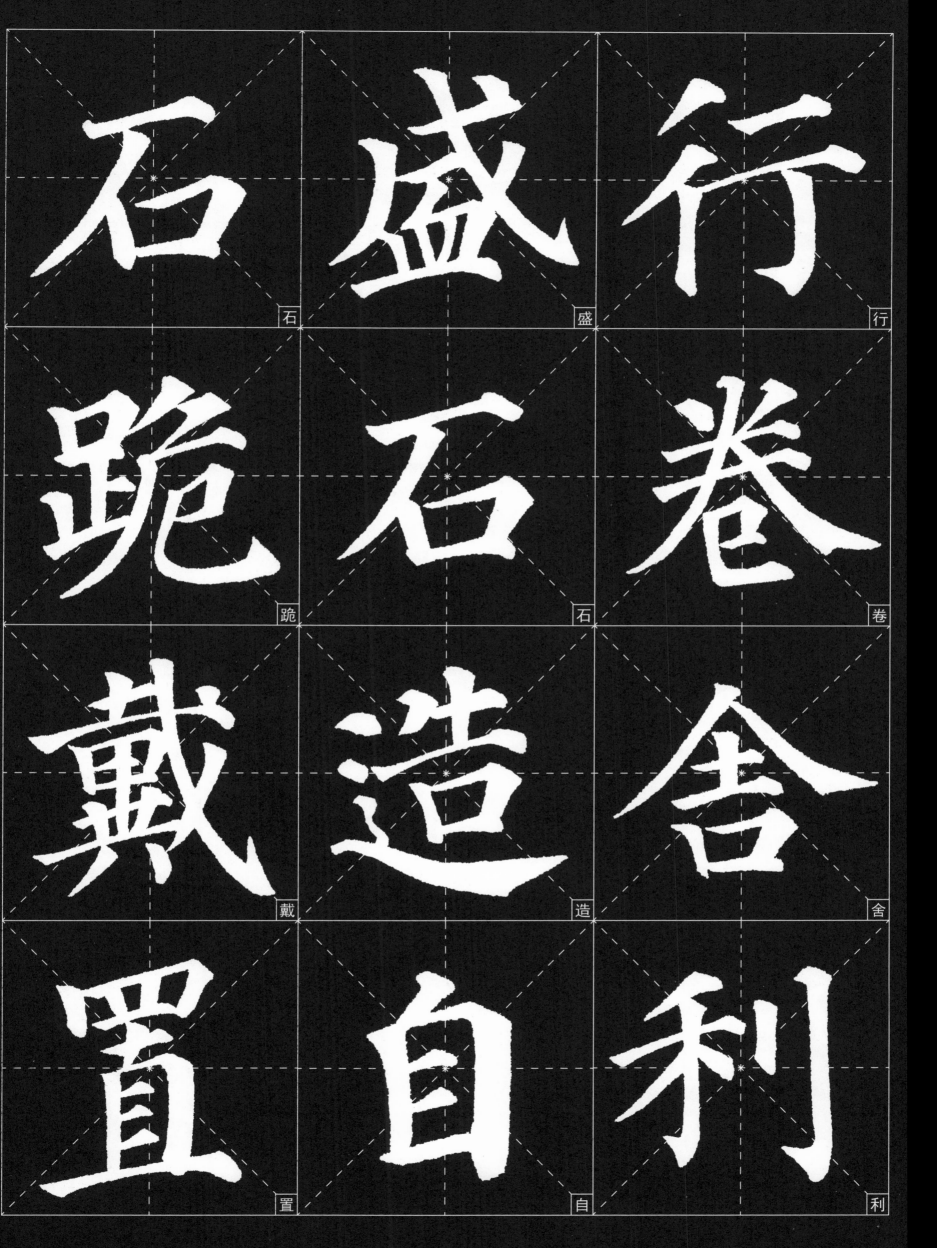

石 盛 行
跪 石 卷
戴 造 舍
置 自 利

43

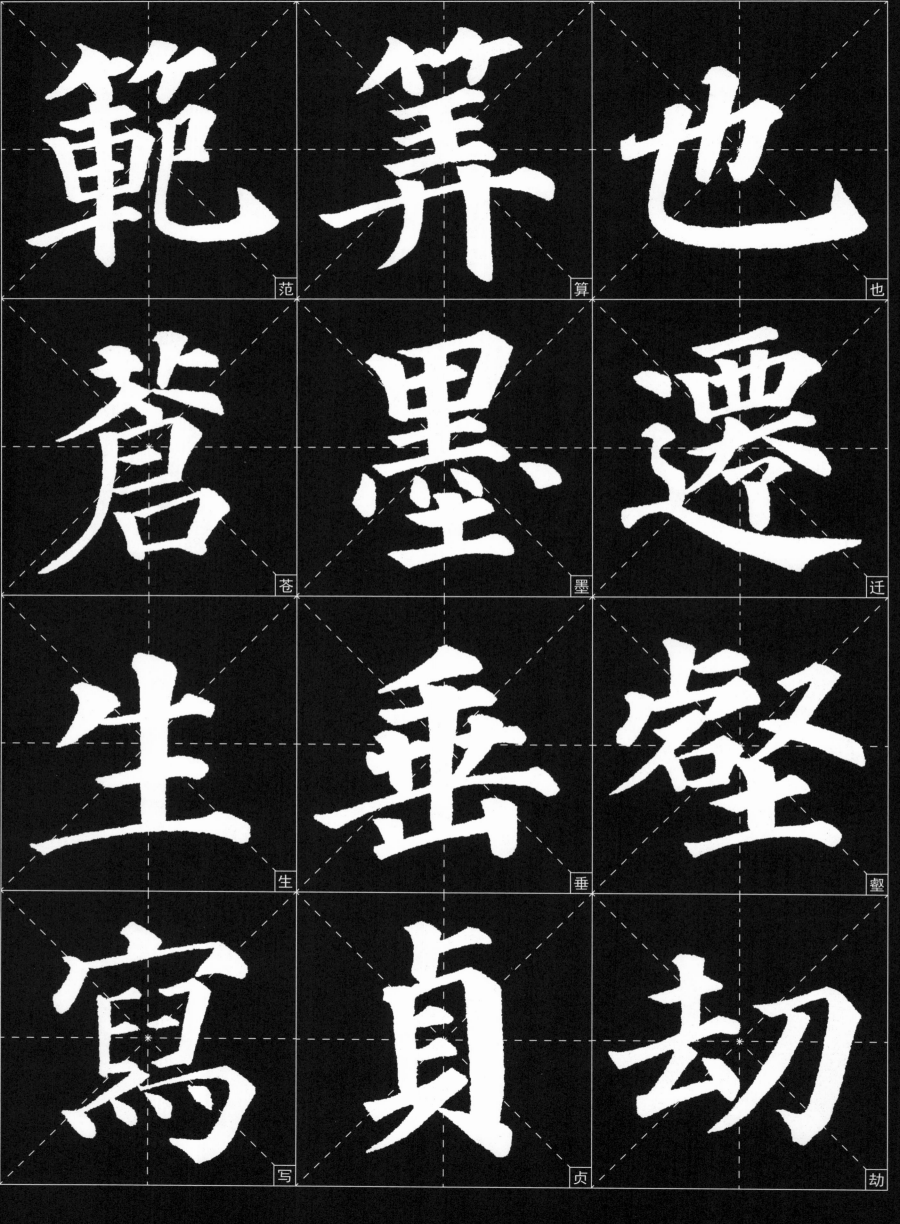

範 范
蒼 苍
笇 算
墨 墨
也 也
遷 迁

生 生
垂 垂
壑 壑

寫 写
貞 贞
劫 劫

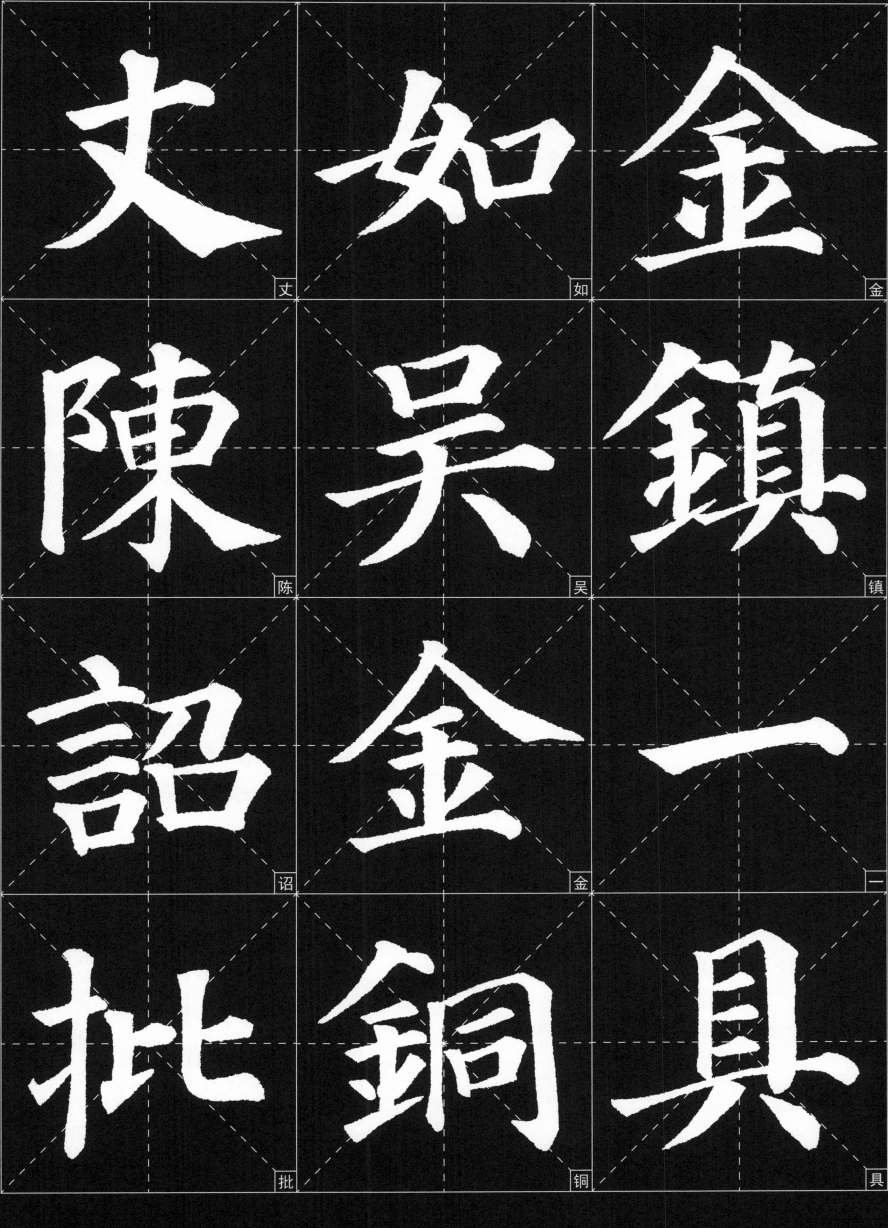

丈　如　金

陳　吳　鎮

詔　金　一

批　銅　貝

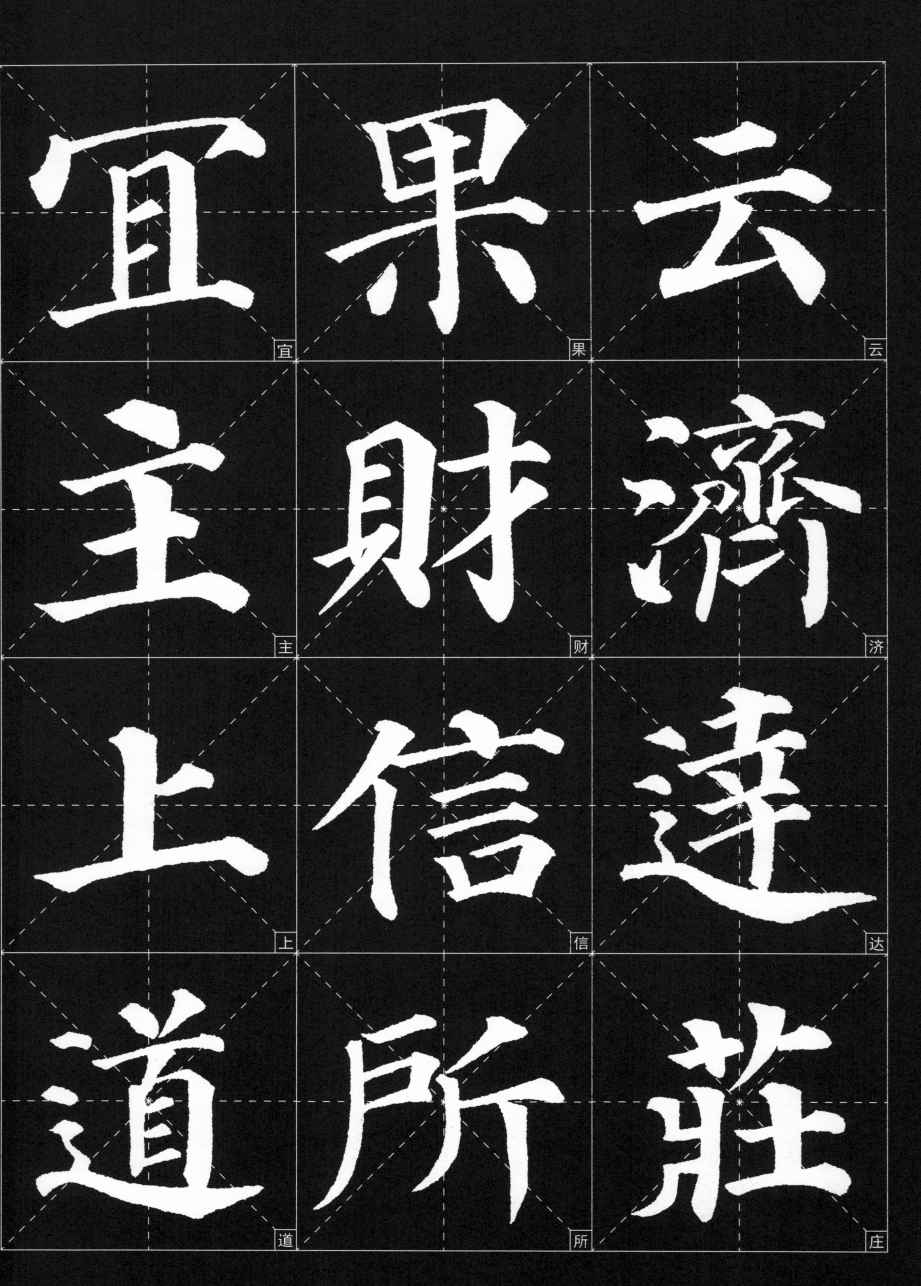

宜 果 云

主 財 濟

上 信 達

道 所 莊

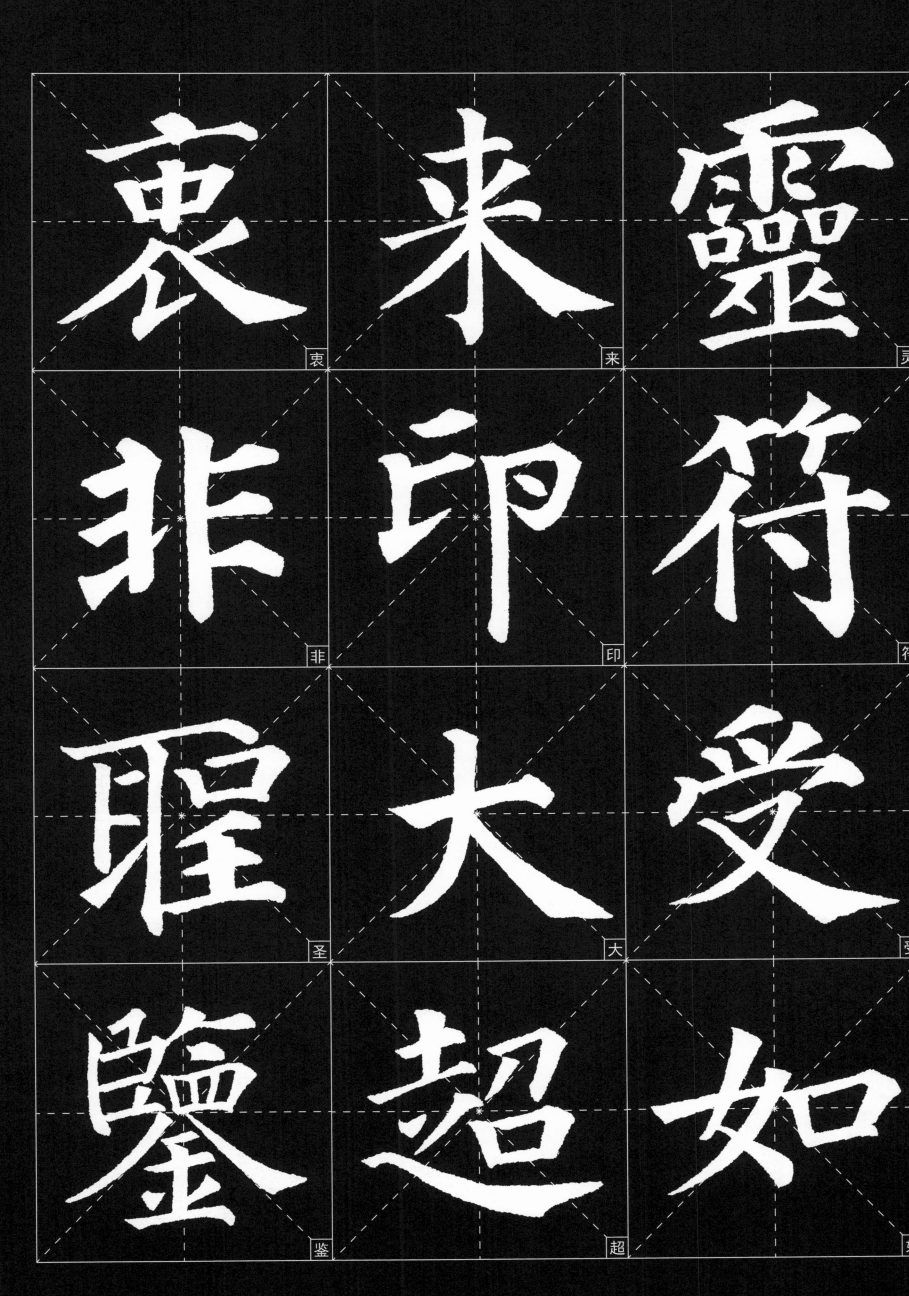

衷 来 靈

非 印 符

睪 大 受

鑒 超 如

47

簨 始 額

披 功 倬

盖 斯 梵

偃 崇 宮

赫 媚 崛

弘 空 踢

敞 腌 挦

礌 旁 盈

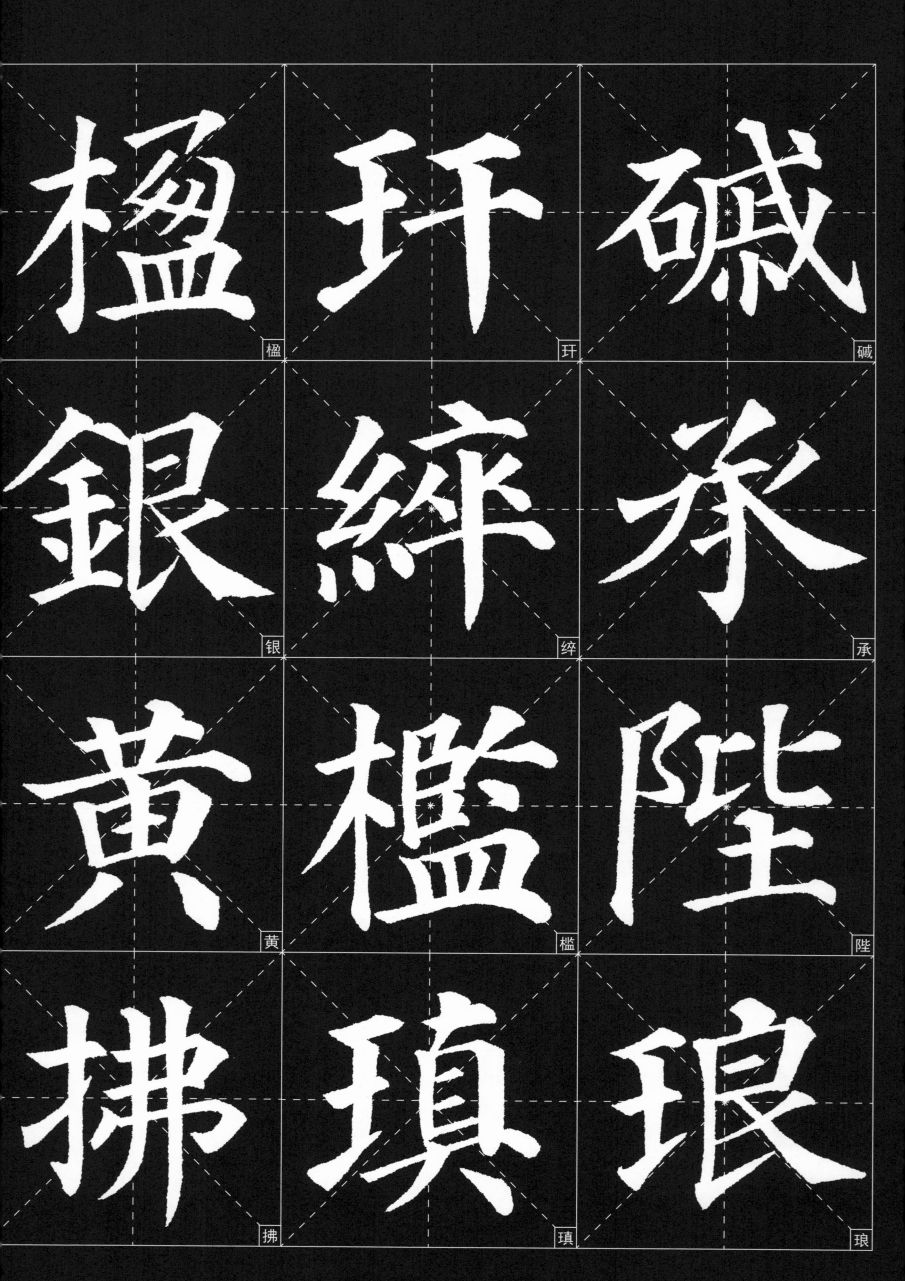

楹 玕 碱
銀 綷 承
黃 檻 陛
拂 填 琅

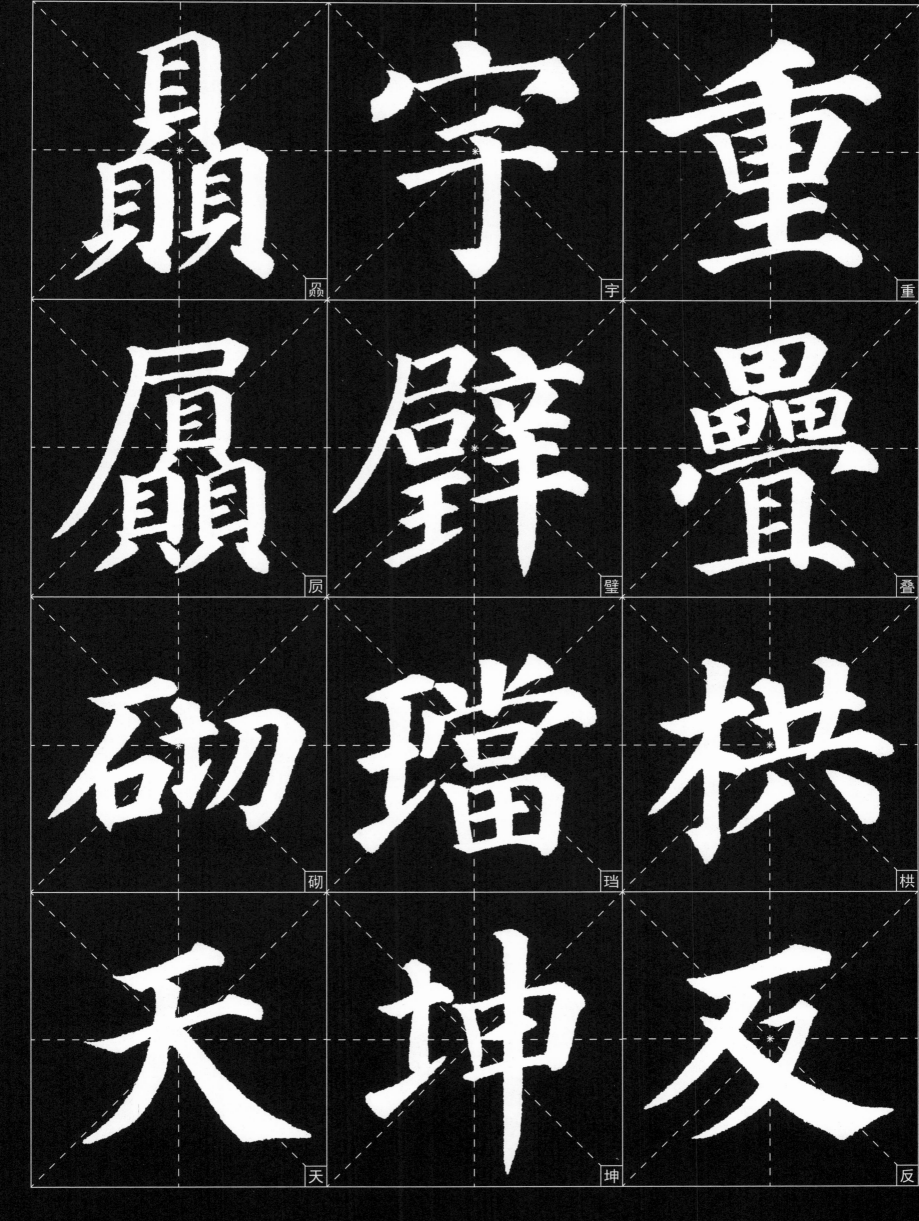

颟

厮

砌

天

宇

壁

璫

坤

重

叠

栱

反

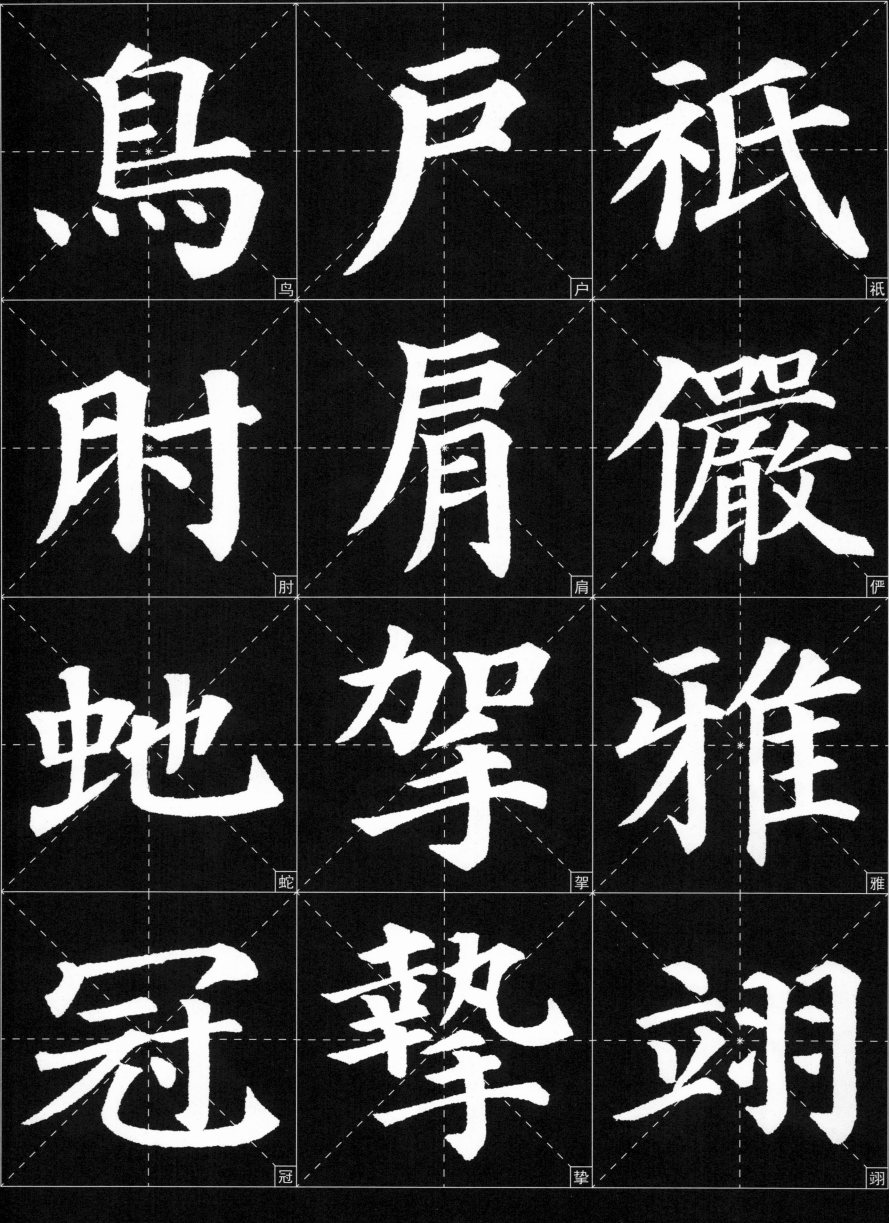

鳥　戶　祗
肘　肩　儼
蛇　挐　雅
冠　摰　翊

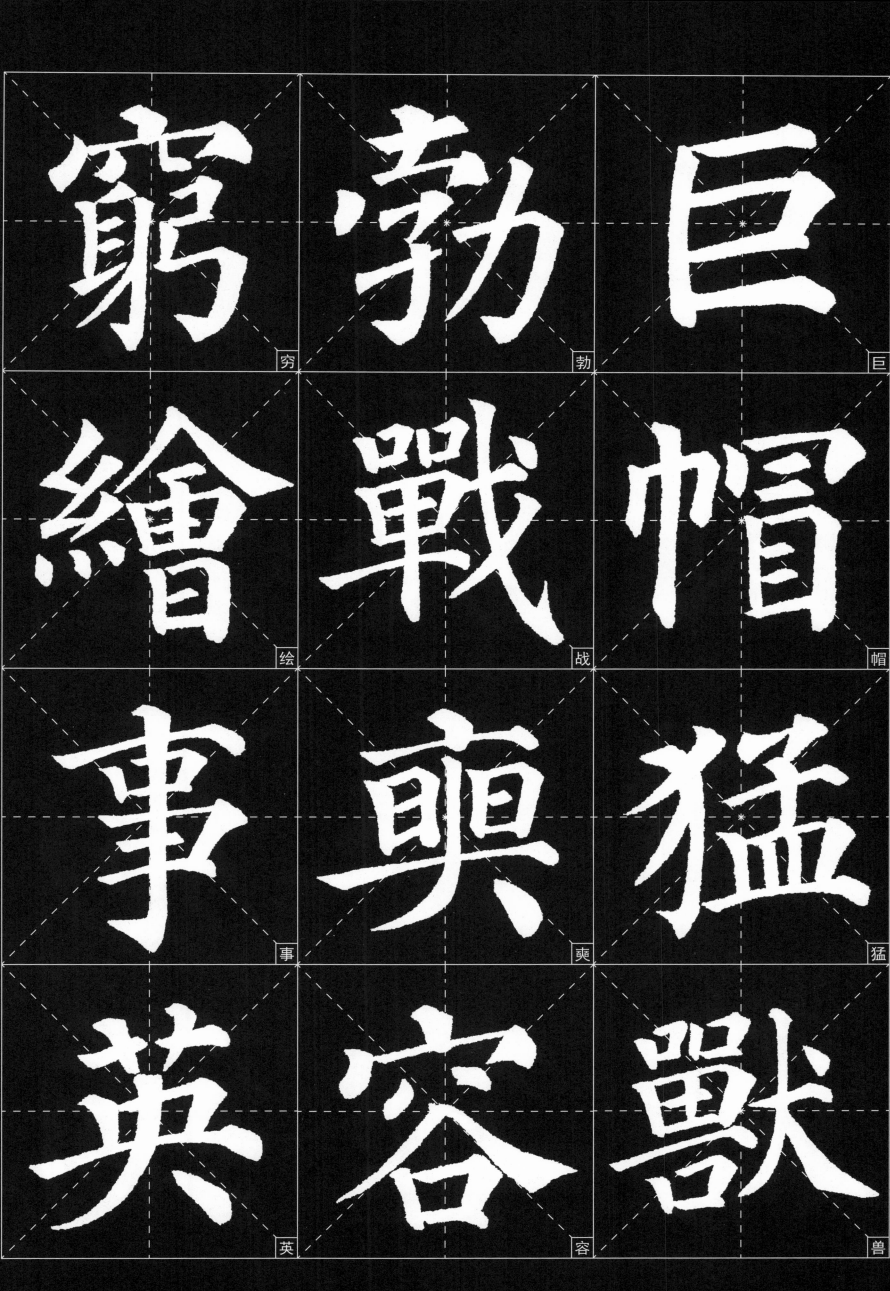

窮 勃 巨
繪 戰 帽
事 奧 猛
英 容 獸

穷 勃 巨 绘 战 帽 事 奥 猛 英 容 兽

53

座窺賛

疑奥若

對二扃

鷲分鐈

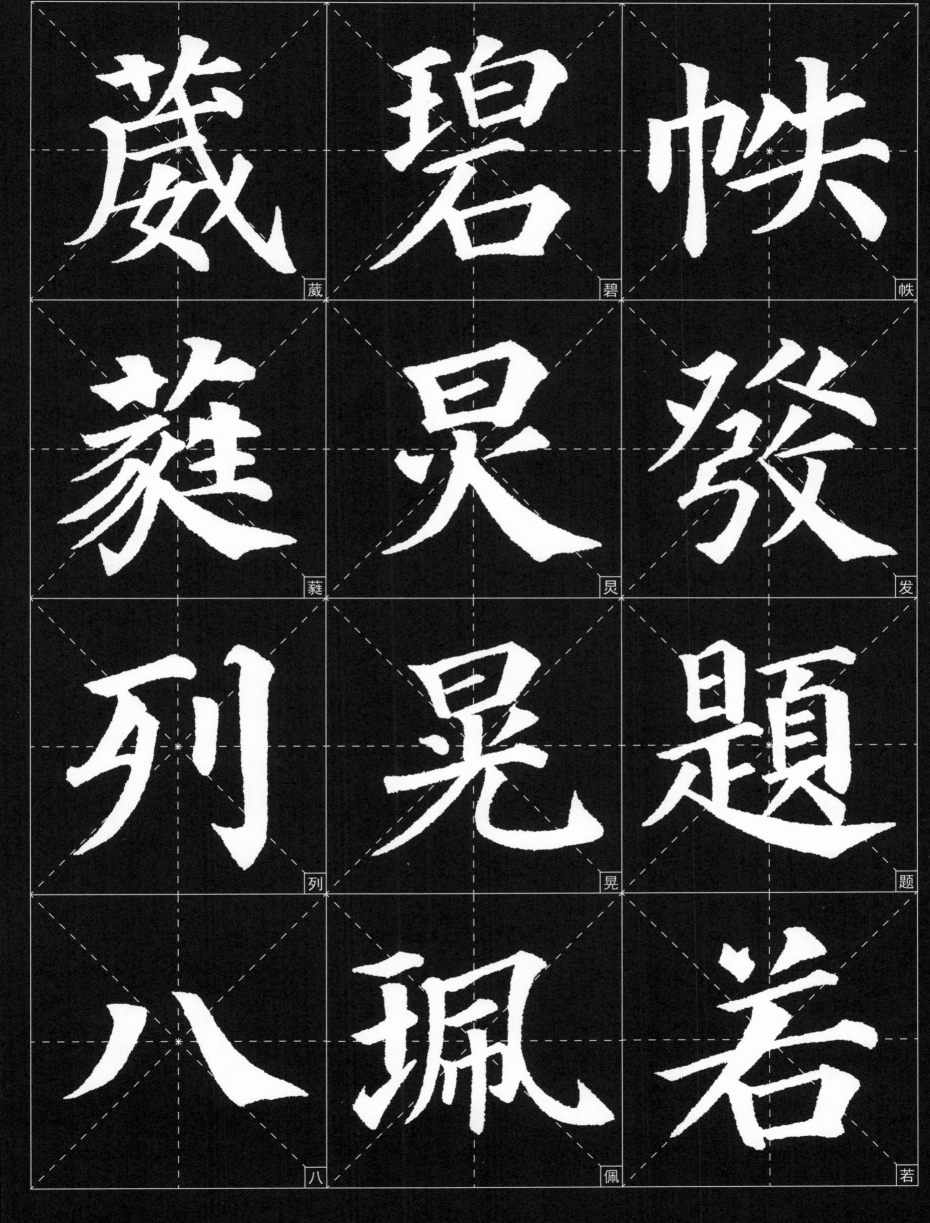

葳 碧 帙

蕤 昦 發

列 晃 題

八 珮 若

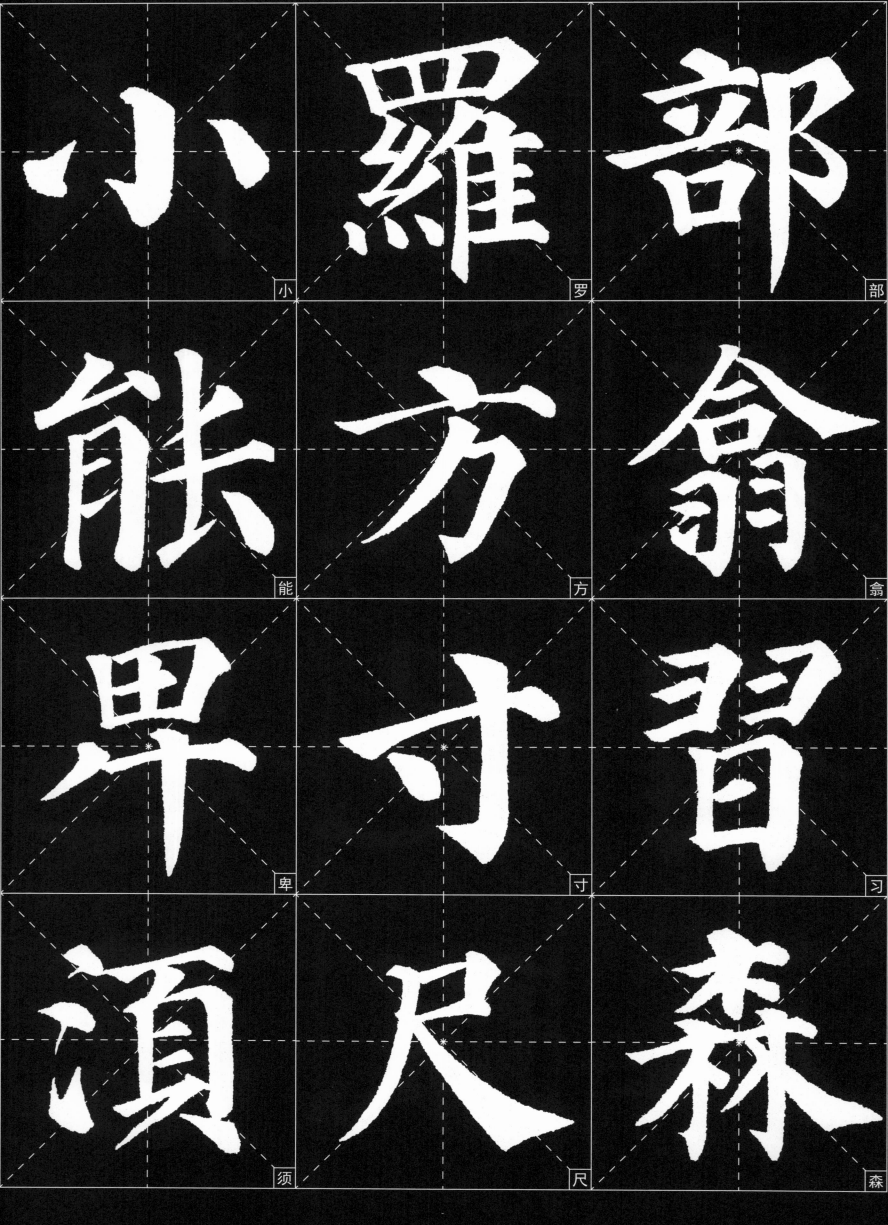

小　羅　部

能　方　翁

卑　寸　習

須　尺　森

昧 昔 欻

傳 岳 入

台 思 狀

智 三 覆

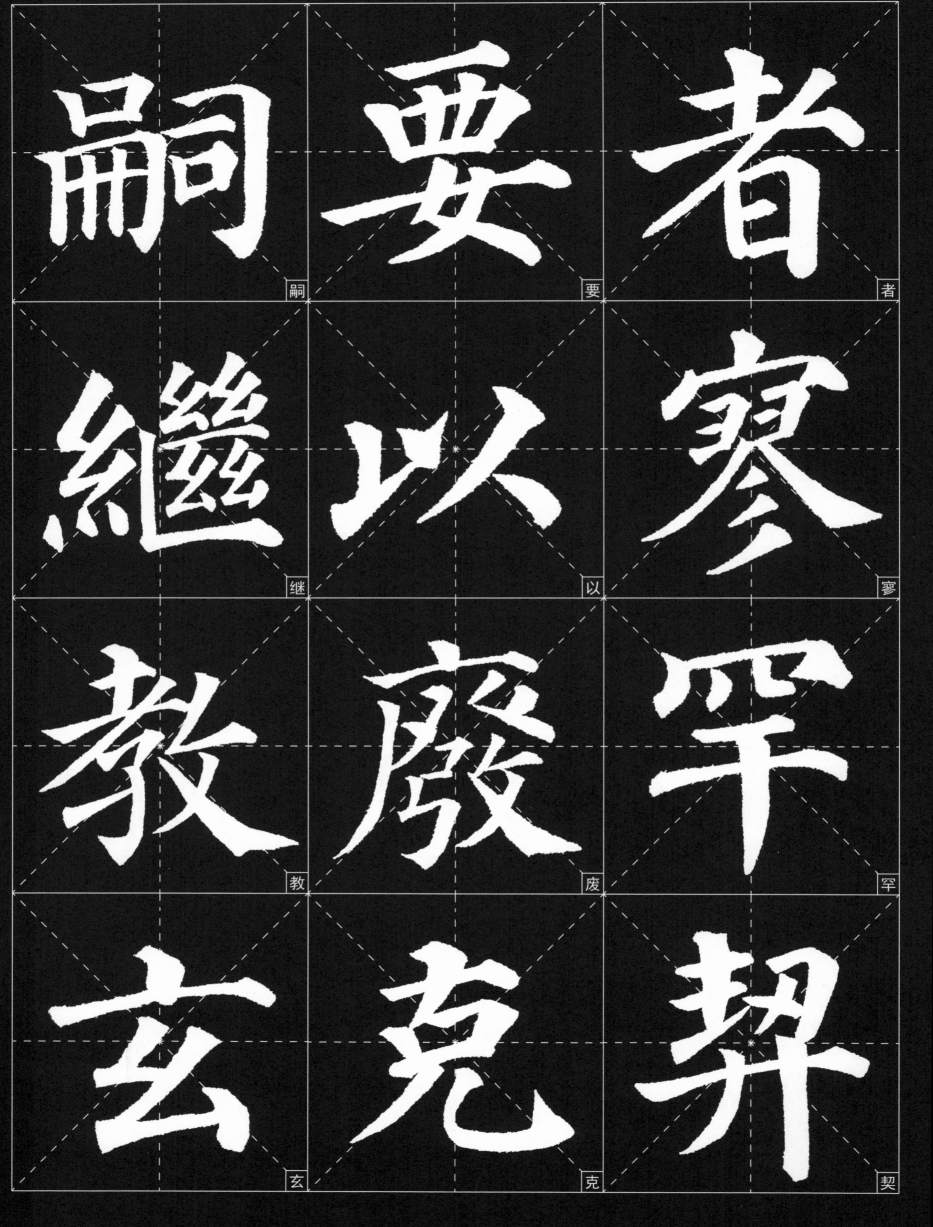

嗣　要　者
繼　以　寥
教　廢　罕
玄　克　契

侣 界 關

聚 駈 念

沙 塵 揗

䏻 勞 陰

犹 萬 合

满 最 掌

月 雄 巳

丽 譬 三

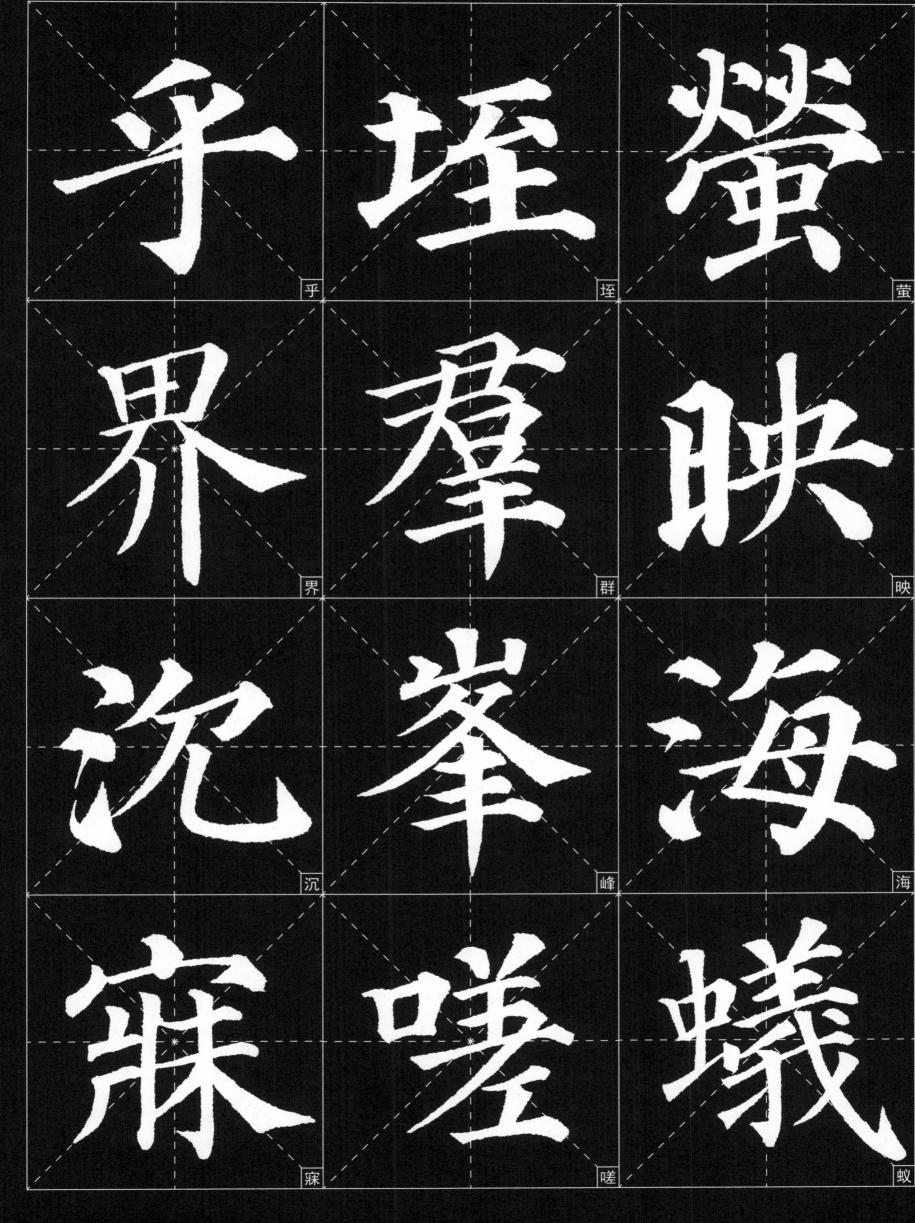

乎　垤　螢
界　羣　映
沈　峯　海
寐　嗟　蟻

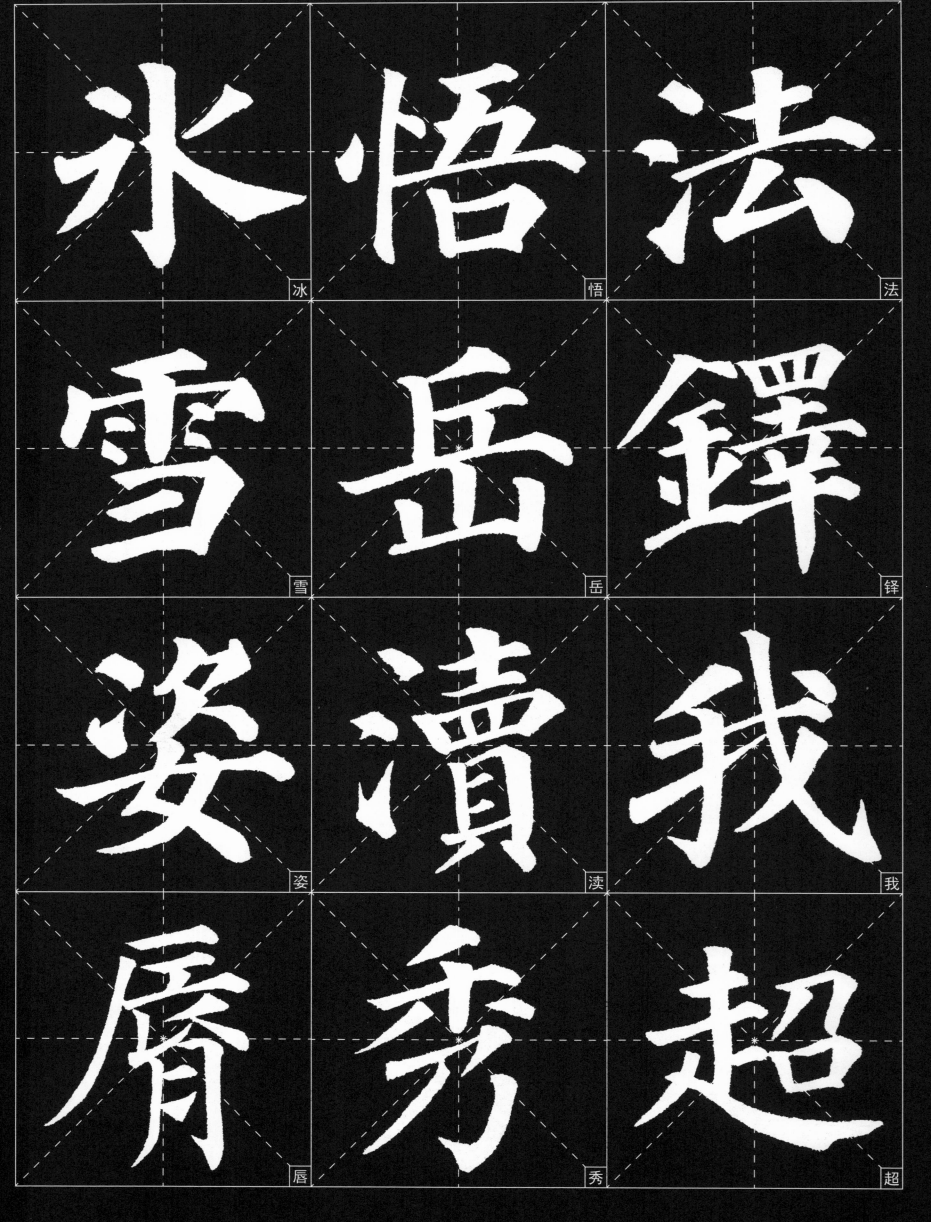

冰 悟 法
雪 岳 鐸
姿 瀆 我
屑 秀 超

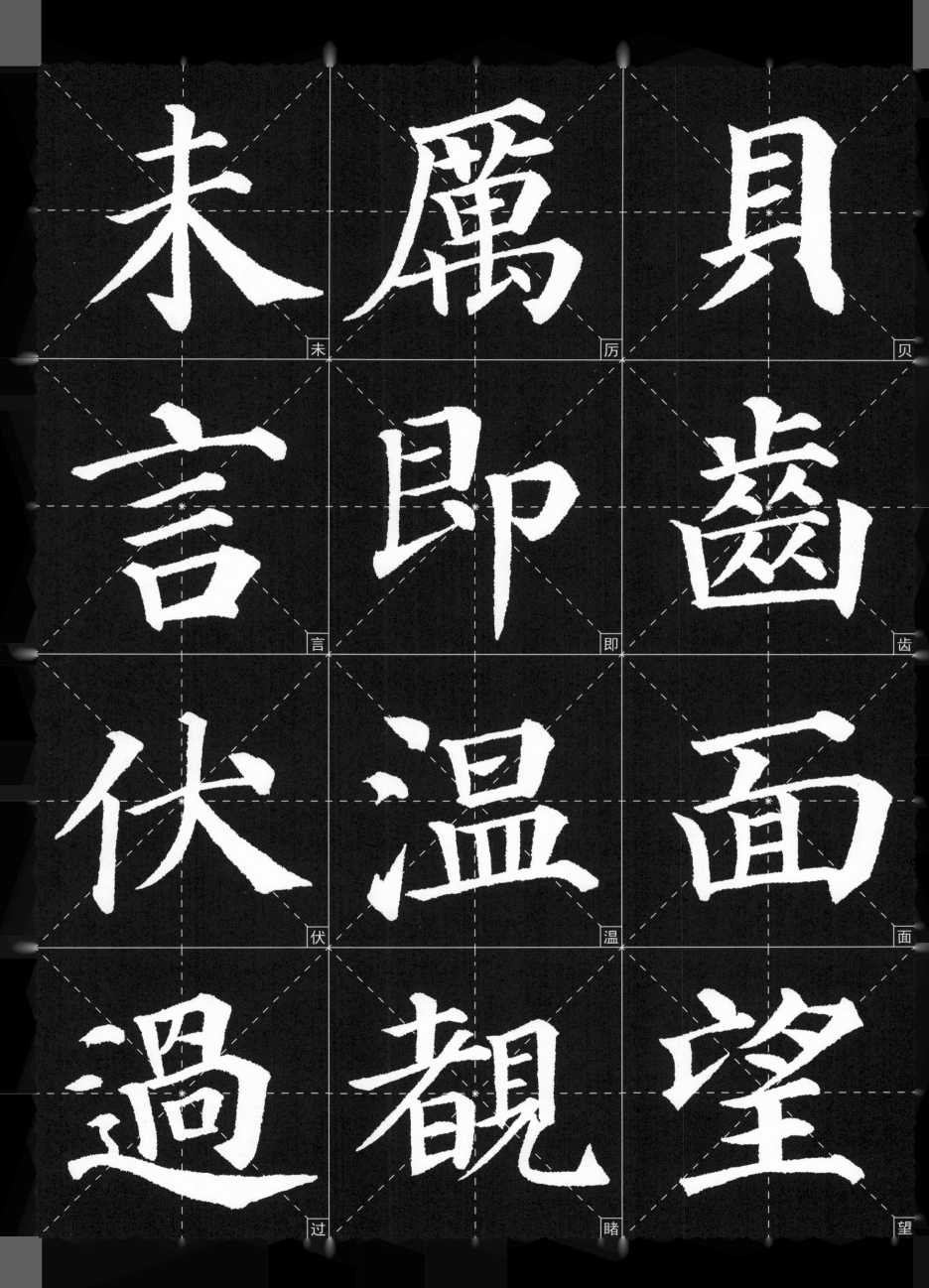

未　属　貝
言　即　齒
伏　温　面
過　観　望

躅 錫 半

傳 襲 行

止 衡 抱

義 台 玉

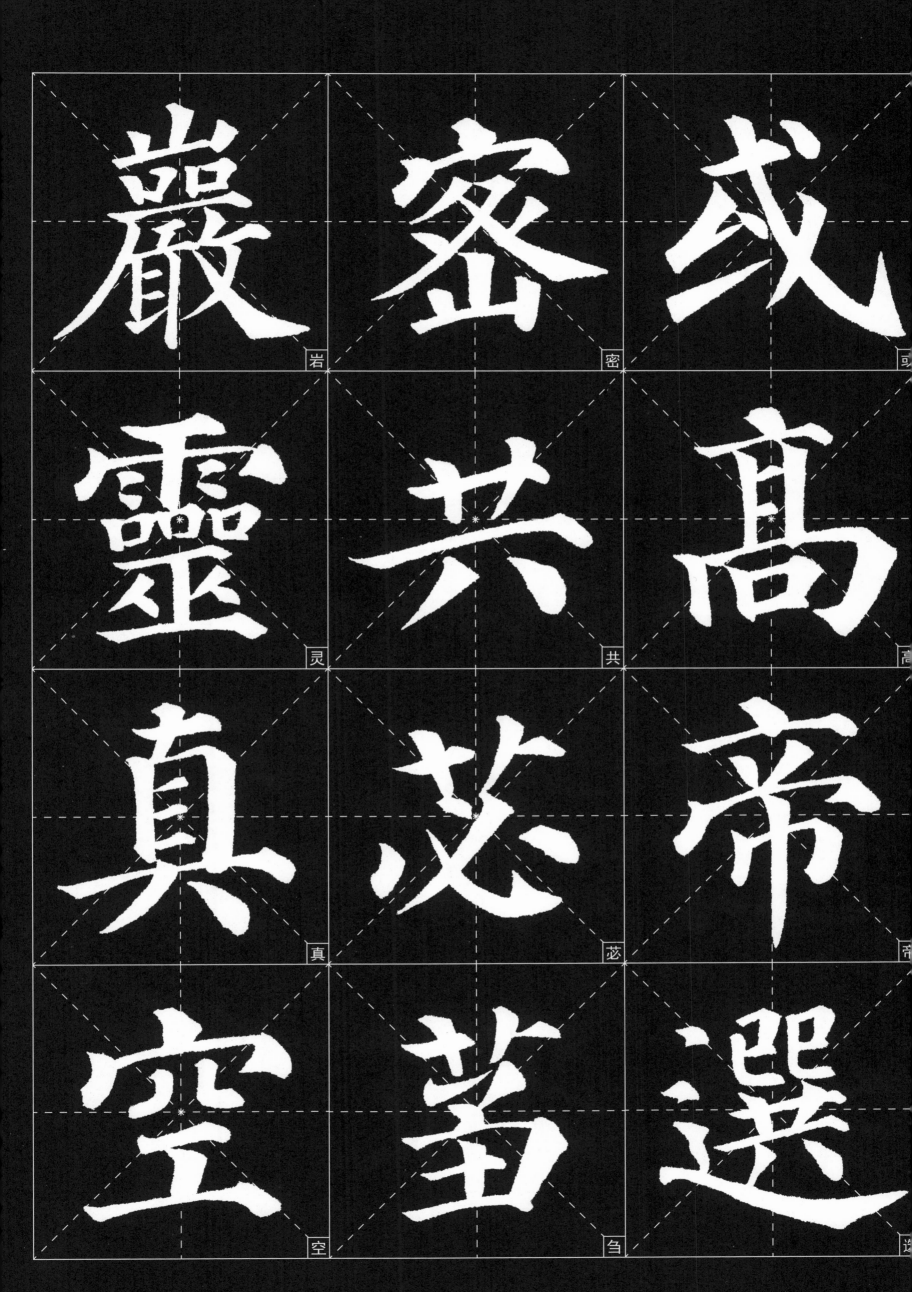

巖 密 或

靈 共 高

真 蕊 帝

空 蕓 選

旐 剛 法

檀 柔 等

圍 朴 定

繞 輝 質

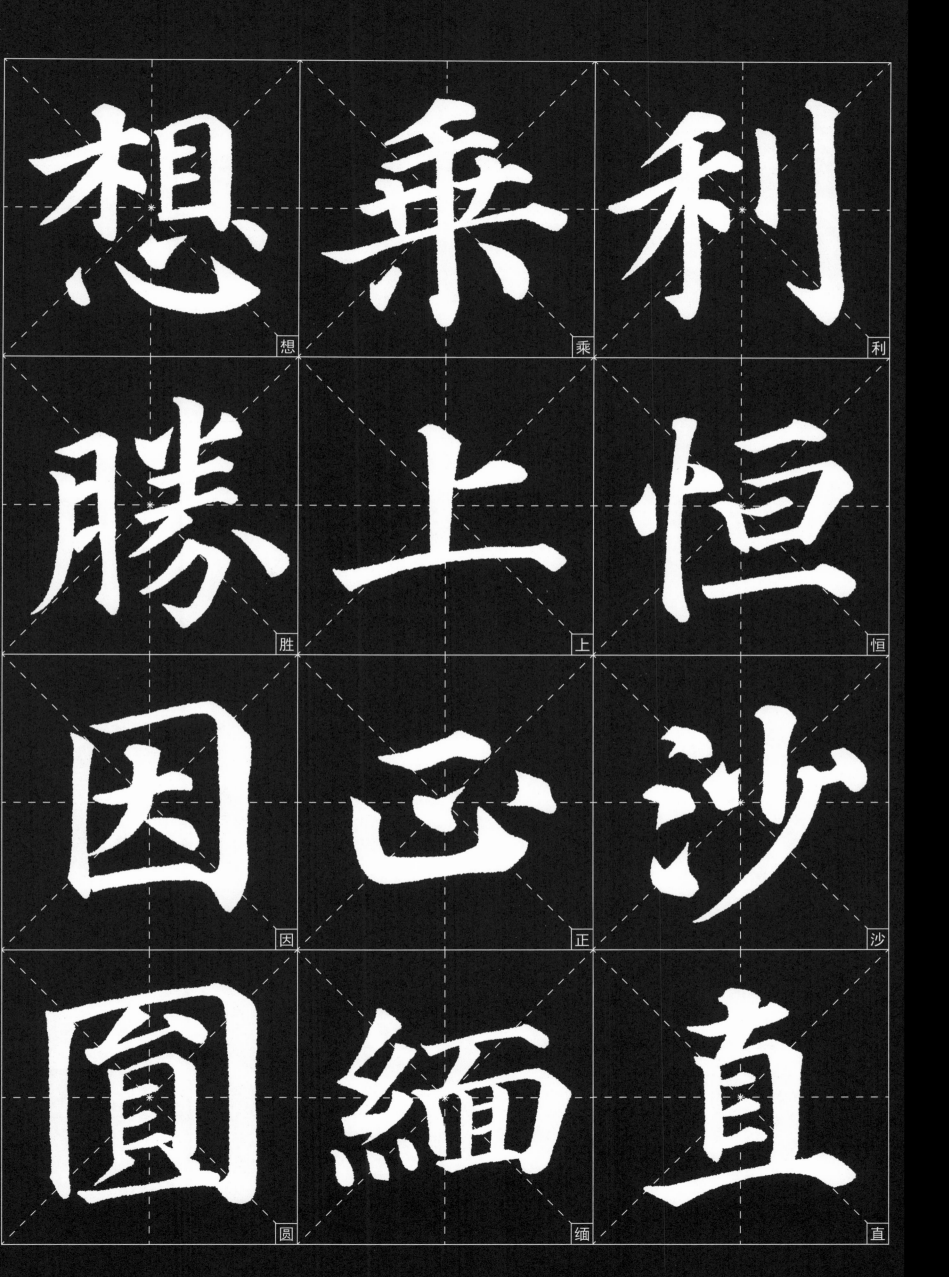

想　乘　利

勝　上　恒

因　正　沙

圓　緬　直

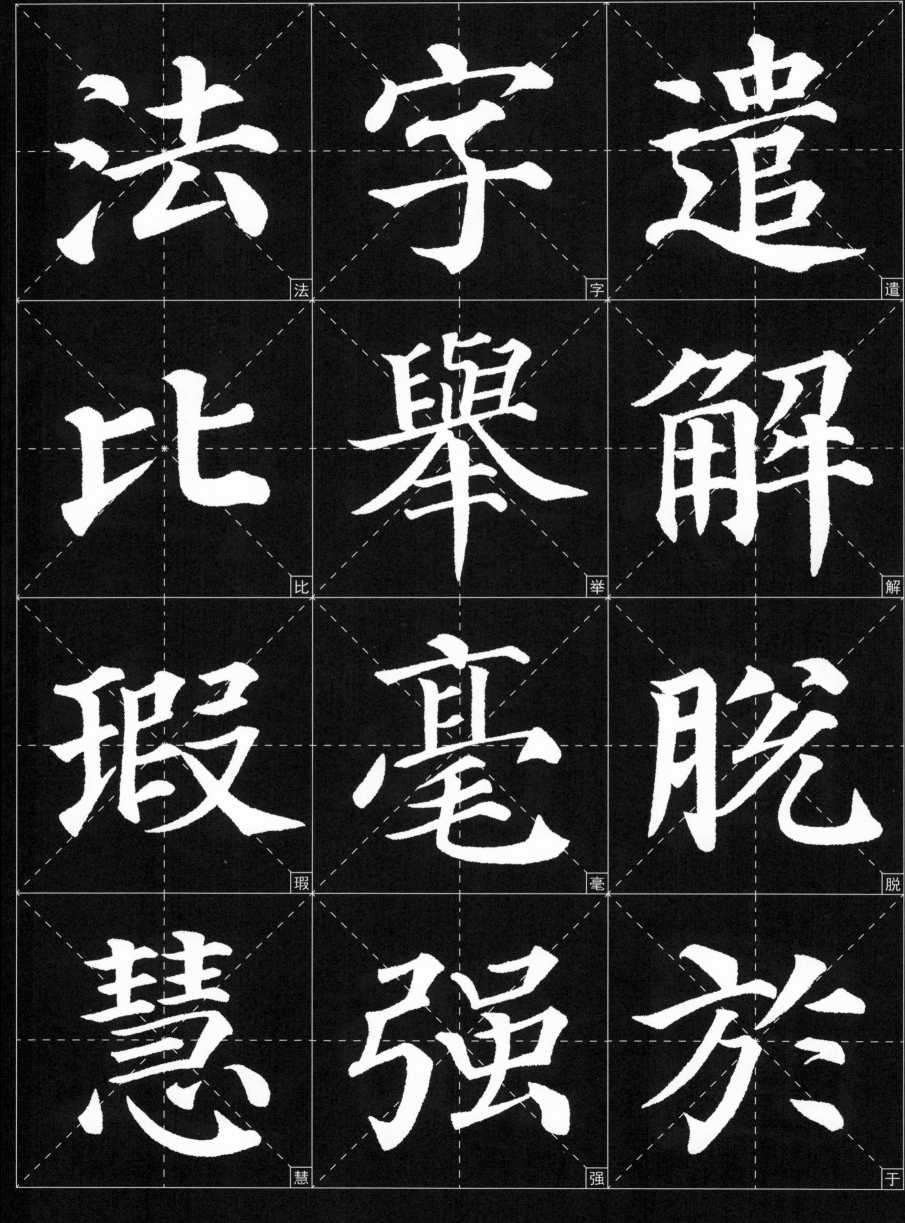

法 字 遣

比 舉 解

瑕 毫 脫

慧 強 于

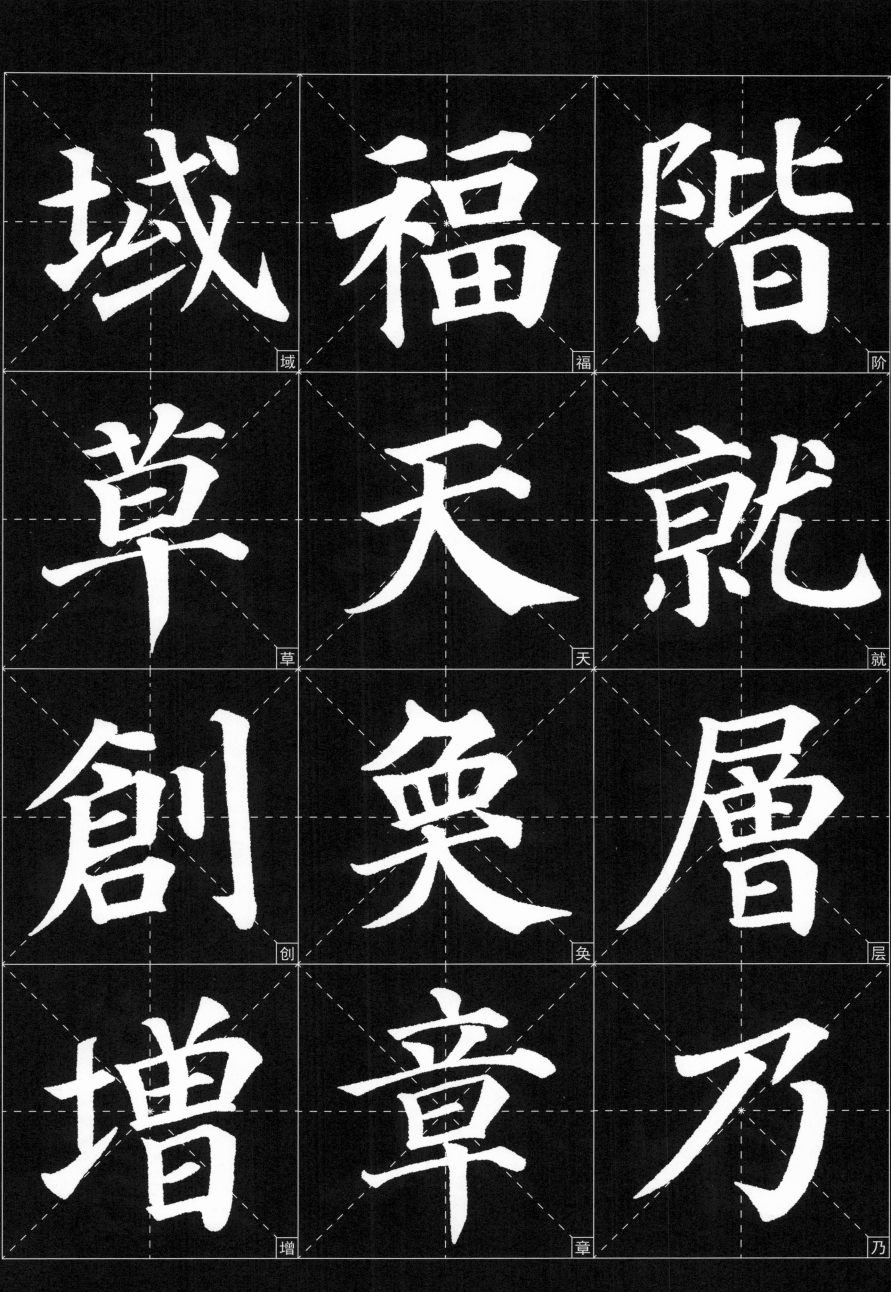

域 福 階
草 天 就
創 奐 層
增 章 乃

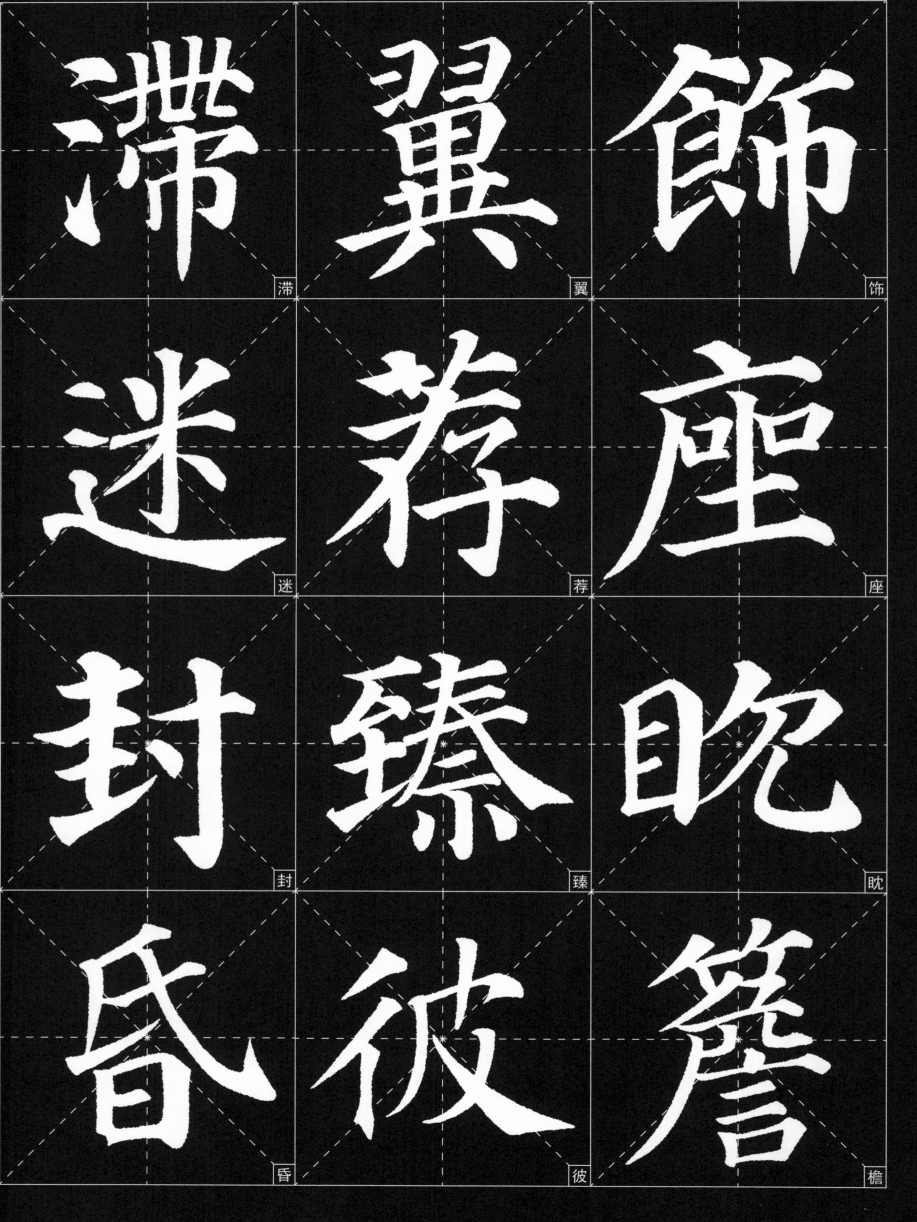

滞 翼 饰

迷 荐 座

封 臻 眈

昏 彼 簷

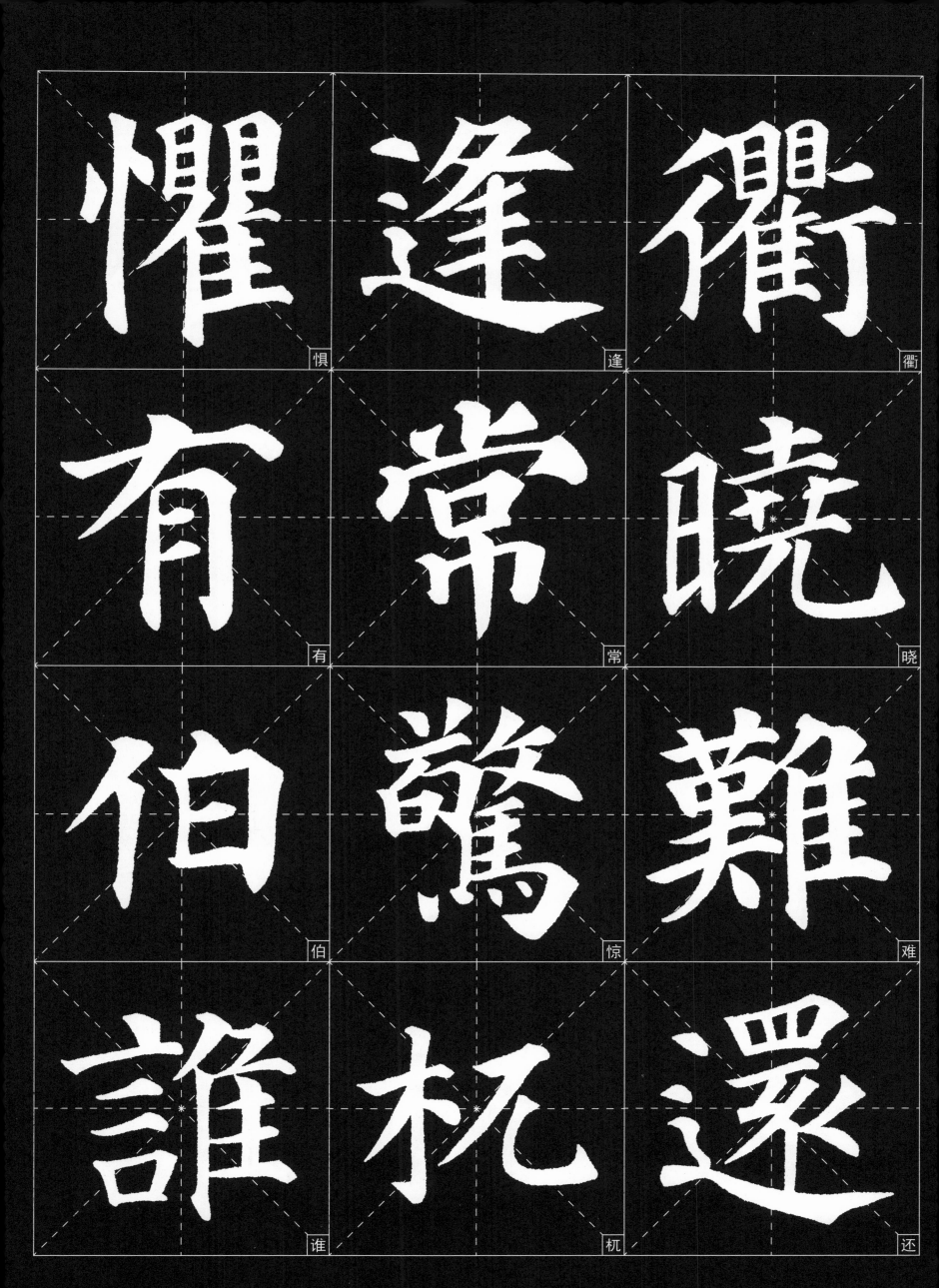

懼 逢 衢
有 常 曉
伯 驚 難
誰 杌 還

雖 壞 宗
性 稱 吞
漏 德 山
養 情 納

嗅 起 胎

彤 縛 染

緊 色 觳

依 餘 斷

歲 照 該

次 微 暢

壬 可 粹

辰 本 垢

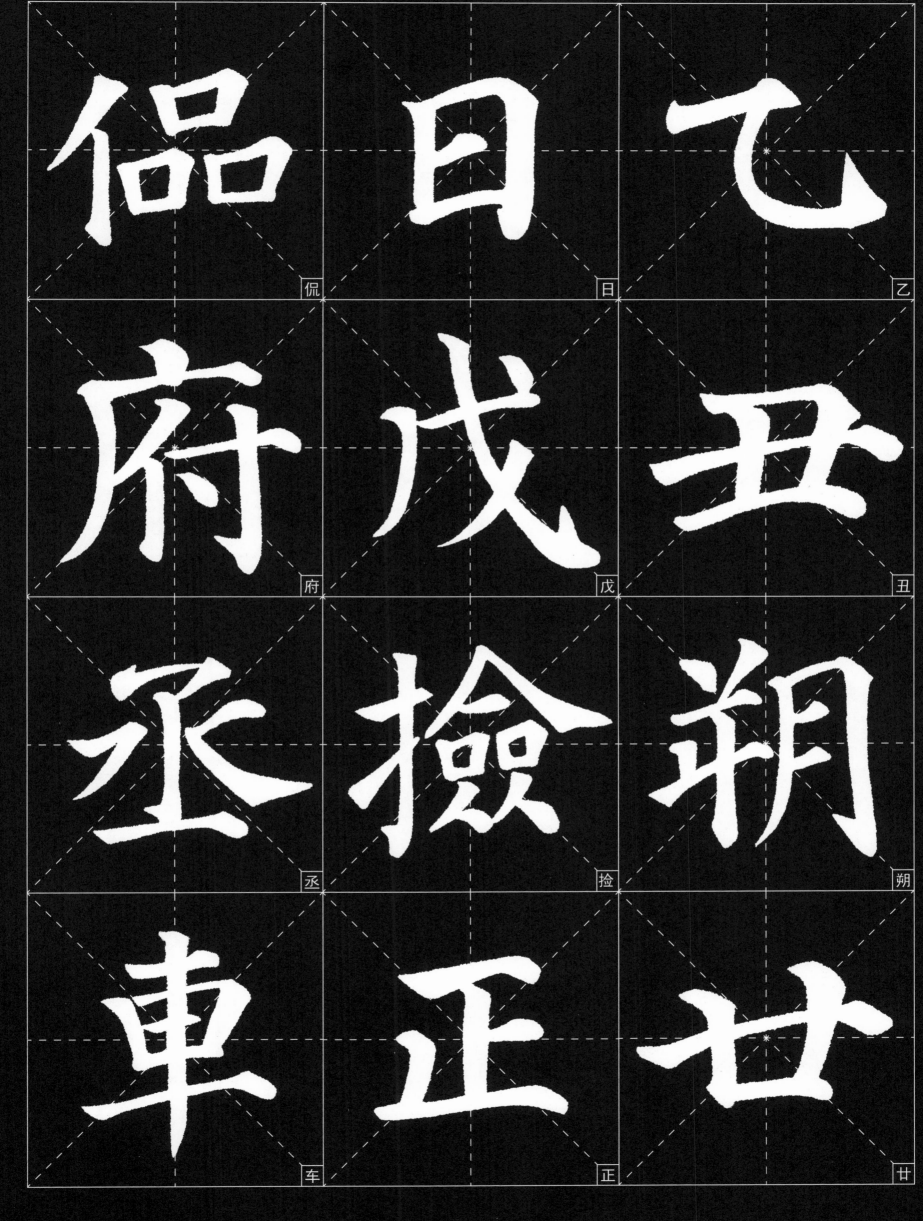

侣　曰　乙

府　戊　丑

丞　撿　朔

車　正　廿

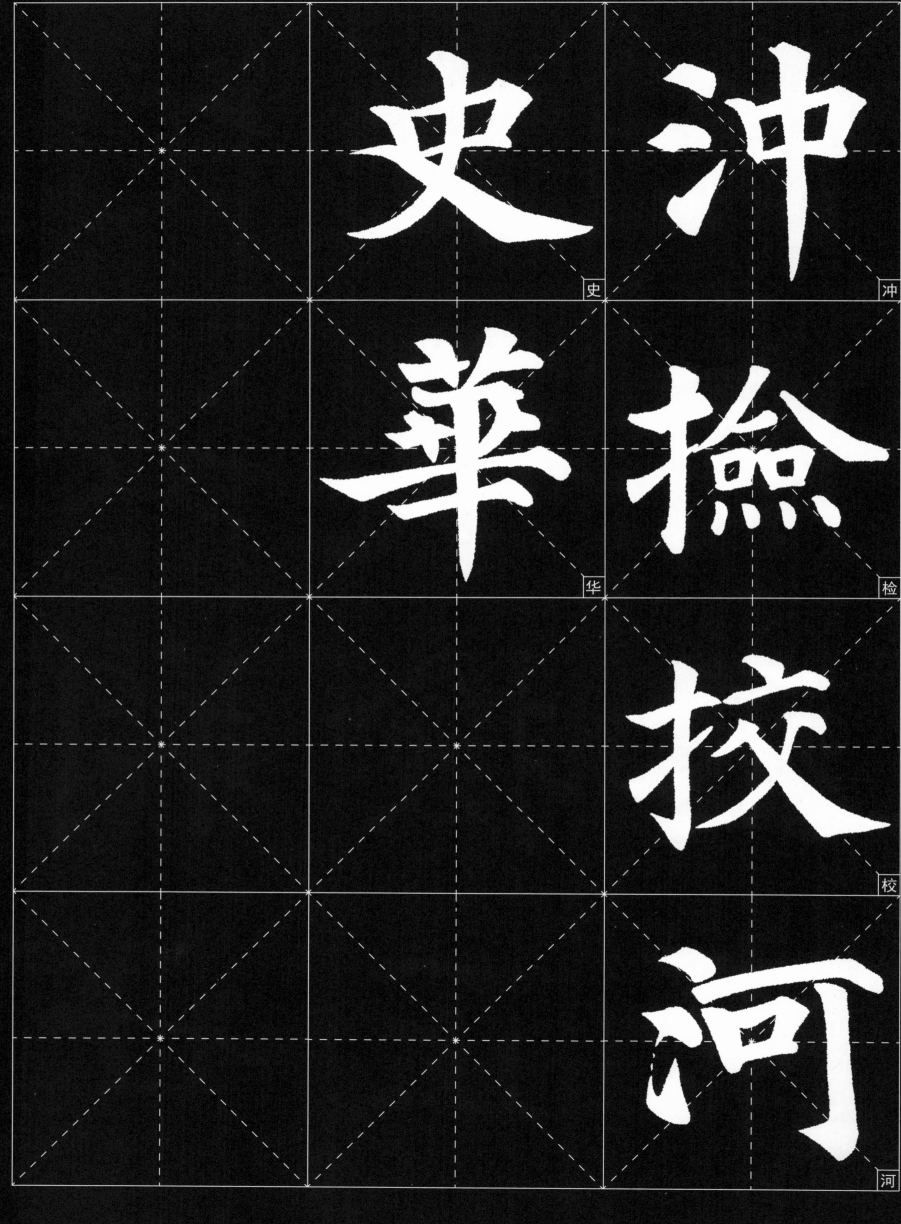

史 華 沖 撿 挍 河

翰墨瑰宝的
字里乾坤

扫码解密

扫码解密

观
华墨生辉
思接千载
字里行间藏故事

解
传世墨宝
通临讲解
横竖撇捺翰墨香

临
历代名作
起笔落墨间
与名家见字如面

溯
汉字渊源
叩问传统
解码汉字起源流变